高等院校艺术设计类系列教材

色彩构成

肖英隽　主　编
于佳立　副主编

清华大学出版社
北京

内 容 简 介

本书根据艺术教学的需要,从课堂教学的角度入手,深入介绍了色彩的基本理论、色彩体系、色彩规律、色彩对比与调和的综合训练、色彩的生理和心理反应现象,以及色彩在绘画与艺术设计领域的应用。本书共分为6章,通过对优秀设计作品和课堂学生作品的一案一析,深入浅出地展示了色彩组合的丰富性、技法表现的综合性、色彩搭配的条理性等。本书强调色彩理论与实践的结合,启迪学生的设计思维,为专业设计提供了更多的方法和途径。

本书文图新颖、通俗易懂、设计性强,既可作为高等院校艺术设计专业的教材使用,也可作为设计者的学习和参考用书。

本书封面贴有清华大学出版社防伪标签,无标签者不得销售。
版权所有,侵权必究。举报:010-62782989,beiqinquan@tup.tsinghua.edu.cn。

图书在版编目(CIP)数据

色彩构成/肖英隽主编.—北京:清华大学出版社,2022.8(2024.2重印)
高等院校艺术设计类系列教材
ISBN 978-7-302-61347-3

Ⅰ.①色… Ⅱ.①肖… Ⅲ.①色调—高等学校—教材 Ⅳ.①J063

中国版本图书馆CIP数据核字(2022)第124209号

责任编辑:孙晓红
封面设计:杨玉兰
责任校对:李玉茹
责任印制:宋 林

出版发行:清华大学出版社
网　　址:https://www.tup.com.cn,https://www.wqxuetang.com
地　　址:北京清华大学学研大厦A座　　　**邮　编:**100084
社 总 机:010-83470000　　　**邮　购:**010-62786544
投稿与读者服务:010-62776969,c-service@tup.tsinghua.edu.cn
质量反馈:010-62772015,zhiliang@tup.tsinghua.edu.cn
课件下载:https://www.tup.com.cn,010-62791865
印 装 者:三河市铭诚印务有限公司
经　　销:全国新华书店
开　　本:190mm×260mm　　　**印　张:**9.5　　　**字　数:**234千字
版　　次:2022年10月第1版　　　**印　次:**2024年2月第3次印刷
定　　价:49.00元

产品编号:086258-01

Preface 前言

　　"色彩构成"是高等院校艺术专业的必修课，它与平面构成、立体构成相互渗透，成为设计类学科教学的基础课，色彩学是在艺术创作、艺术设计和科学发展中形成的一门综合性的交叉学科。色彩学涉及物理学、化学、生理学等自然科学，更扩展到心理学、美学等诸多人文学科。在体现艺术设计的过程中，色彩构成利用科学的原理与艺术形式美相结合的法则，从人对色彩的视知觉和心理效应展开探寻，用科学的分解和归纳方法，对色彩的光感要素（色彩的明度、色相、纯度）进行了系统、深入的剖析。同时色彩构成更加重视色彩的视觉心理作用，即色彩的冷暖、进退、分量、动势等色彩效应，解决色彩之间的色差大小与配置问题，兼顾色彩之间的关系、色与形之间的关系、色与质之间的关系、色与人的视觉心理之间的关系、色与美感之间的关系等。

　　本书从课堂教学的角度入手，内容丰富充实，生动有趣。书中配有许多国内外优秀设计作品，收录了大量的课堂作业，插入了绘画、广告设计、包装设计、室内设计、服装设计的实际案例，文图新颖，通俗易懂。

　　通过色彩设计实际案例的一案一析，指导学生的作业练习，并使前后章节产生整体的关系。通过对理性色彩知识的认知与把握、对理论系统性的阐述，激发学生的创作欲望和设计意识，使其了解并掌握色彩表现的艺术语言，能够运用不同的色彩关系来表达自身感受，启发和挖掘设计的潜能，提高学生的审美能力和文化素养，使学生获取驾驭色彩的能力，为专业设计打下良好的基础。

　　本书由肖英隽任主编，于佳立任副主编。除此之外，参与本书编写的人员还有郑方、卢艳平、王涛、张复鑫。

　　因作者水平有限，书中难免存在疏漏之处，敬请专家和广大读者批评、指正。

<div style="text-align:right">编　者</div>

Contents 目 录

第1章　色彩的认知 1
- 1.1　色彩构成概述 .. 2
 - 1.1.1　色彩构成 3
 - 1.1.2　色彩构成与绘画 5
 - 1.1.3　色彩构成与装饰绘画 7
 - 1.1.4　色彩构成与应用设计 8
- 1.2　色彩产生的原理 9
 - 1.2.1　可见色的产生 9
 - 1.2.2　光与色 10
 - 1.2.3　光源色、固有色、环境色 11
- 1.3　惯用色彩名称 13
- 本章小结 .. 18
- 思考题 .. 18
- 课题设计 .. 18

第2章　色彩要素与体系 19
- 2.1　色彩的分类及要素 20
 - 2.1.1　色彩的分类 20
 - 2.1.2　色彩要素 21
- 2.2　色彩混合 .. 23
 - 2.2.1　原色、间色与复色 23
 - 2.2.2　色彩混合方式 24
- 2.3　色立体 .. 28
 - 2.3.1　色立体概述 28
 - 2.3.2　孟塞尔色立体 28
 - 2.3.3　奥斯特瓦尔德色立体 30
 - 2.3.4　PCCS色彩体系 30
- 本章小结 .. 37
- 思考题 .. 37
- 课题设计 .. 37

第3章　色彩的设计方法 39
- 3.1　色彩的对比 .. 40
- 3.2　色彩调和配色 51
- 3.3　色彩的基调 .. 53
- 3.4　色彩的组织运用与关系处理 61
 - 3.4.1　构图与色彩的对称均衡 61
 - 3.4.2　画面的色彩搭配 63
- 本章小结 .. 67
- 思考题 .. 68
- 课题设计 .. 68

第4章　色彩的视觉心理 71
- 4.1　色彩的个性 .. 75
- 4.2　色彩的联想 .. 78
 - 4.2.1　色彩的轻重感与软硬感 79
 - 4.2.2　色彩的前后感 80
 - 4.2.3　色彩的华丽和质朴感 80
 - 4.2.4　色彩的兴奋与沉静感 81
 - 4.2.5　色彩的冷暖感 82
- 4.3　色彩的形象 .. 82
- 4.4　色彩的偏爱与性格分析 84
- 本章小结 .. 88
- 思考题 .. 88
- 课题设计 .. 88

第5章　色彩的归纳、组织与重构 91
- 5.1　归纳色彩 .. 92
 - 5.1.1　简化 .. 93
 - 5.1.2　秩序化 95
 - 5.1.3　平面化 96
- 5.2　变调与限制色彩 99
 - 5.2.1　变调与限色 99
 - 5.2.2　色调的转换 102
- 5.3　色彩的采集重构 107
 - 5.3.1　自然物的采集重构 107
 - 5.3.2　采集重构的方法 110
- 本章小结 .. 115

思考题 .. 115
　　课题设计 .. 115

第 6 章　色彩在设计领域的应用 117

　　6.1　包装设计中的色彩应用 118
　　6.2　平面设计中的色彩应用 125
　　6.3　室内设计中的色彩应用 130
　　6.4　服装设计中的色彩应用 134
　　本章小结 .. 138
　　思考题 .. 138
　　课题设计 .. 139

附录　优秀作品欣赏 141

参考文献 .. 146

第1章

色彩的认知

色彩构成

学习要点及目标

1. 理解色彩构成的意义及与其他学科的关系。
2. 了解色彩构成的科学原理。
3. 分析色彩构成与艺术领域其他门类的关系。

本章导读

俗话说：远看颜色，近看花。我们对每一件事物的认知，都与色彩和形状有关。色彩是设计最独特的言语。我们用色彩创造迷幻的视觉空间，用色彩传递情感和信息，色彩让我们跨越语言障碍与世界互动交流。每种颜色都被赋予了特殊的感情意义。色彩丰富着人们的视觉享受，同时也满足了人们生理和心理上的需求。鉴于色彩在设计与信息传递中的重要作用，色彩构成应运而生。

1.1 色彩构成概述

"色彩构成"始于20世纪20年代，它是在艺术创作、艺术设计和科学发展中形成的一门综合性的交叉学科，是现代艺术设计专业的一门必修课。色彩构成旨在研究色彩的语言、色彩的相互作用、对色彩的感知、不同色彩的心理效应。用科学分析的方法把复杂多变的色彩归纳成简单的要素，找到要素的规律性、各要素之间的可变关系、质与量的互换性，然后进行色彩的组合创作。

所谓色彩构成，即将两种以上的色彩，根据不同的目的，按照一定美的法则，重新配置，形成美的色彩关系，如图1-1和图1-2所示。

图1-1　风景色彩归纳一（作者：石海涵）

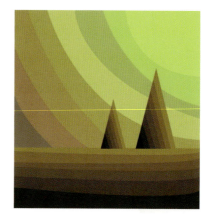

图1-2　风景色彩归纳二（作者：石海涵）

注释：如图1-1所示，当我们看到美景时，总会被变幻的色彩打动，我们可以记住它们的特质，然后再将感受提炼、浓缩后表达出来。如图1-2所示，将明度、纯度、色相进行有秩序的规律变化，可产生空间视觉上的强烈感受，使得画面层次更加丰富。

1.1.1 色彩构成

色彩构成在艺术设计中的体现主要是指运用科学的原理与形式美进行表现，将繁杂的色彩系统化、规律化、科学化，并利用色彩在空间、位置、面积、冷暖、肌理等量与质的调控，对色彩进行多层面、多角度的组合配置，并从中总结和寻找出美的规律，如图1-3～图1-8所示。

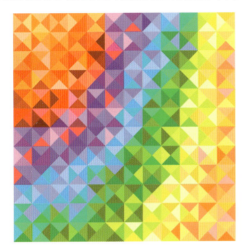

图1-3　色相推移（作者：罗嘉昕）

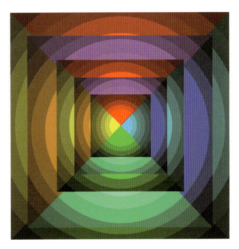

图1-4　纯度推移（作者：罗嘉昕）

注释： 如图1-3所示的色相推移是由左上到右下慢慢进行变化的，将相邻的小三角用相似的颜色拼接，并逐渐转换为其他颜色，用层次感的不断增加以达到色相的不断变化。如图1-4所示的纯度推移体现了颜色由纯度最高逐渐降低到纯度最低的变化，具有空间感与层次感，色彩变化强烈、清晰。

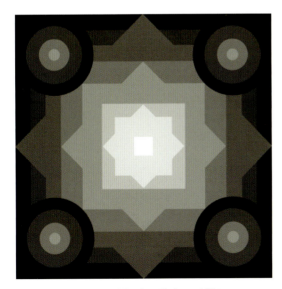

图1-5　明度推移（作者：叶楠）

图1-6　色相推移（学生作品）

注释： 图1-5和图1-6所示的明度和色相按照一定的等级规律进行变化，使画面产生空间、协调、对比等色彩构成效果。

色彩构成

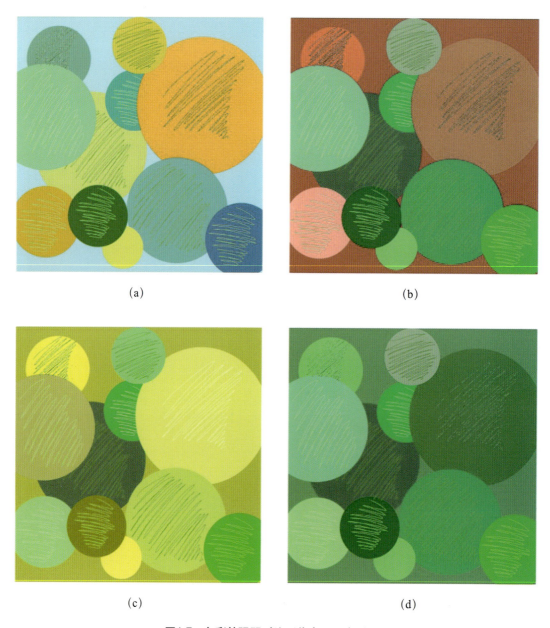

图1-7 色彩的强弱对比（作者：罗嘉昕）

注释：图1-7所示的四张图片分别运用了同类色、邻近色、对比色以及互补色四种对比进行整体颜色的选择，相同的画面造型、不同的颜色搭配给人以不一样的视觉观感。颜色与颜色之间的碰撞、大小不一的圆点也让画面充满动感。

(a)　　　　　　　　　　　　　　(b)

图1-8　色相对比（作者：罗嘉昕）

注释：图1-8所示的两张图片颜色与颜色之间的碰撞，产生了奇妙又和谐的视觉化学反应。不同的色相或许相互排斥，但是经过些许调整的画面，各色相安无事。

1.1.2　色彩构成与绘画

绘画的种类有很多。对景写生的色彩是传统绘画艺术的一部分，创作者首先要在大自然中进行观察、探索，抓住景物的形与色彩调子的关系，将使人们感到激动的景象再现在画面之上。

色彩构成则是从色彩理论出发，根据设计主题要求，运用简单、相对抽象的形与色彩进行组合、归纳、概括、提炼。色彩构成更注重形式美的表现，如图1-9和图1-10所示。

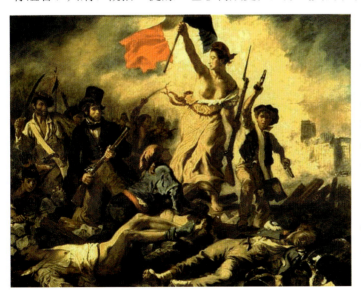

注释：图1-9是19世纪浪漫主义画家德拉克洛瓦的作品《自由领导人民》。画面构图气势磅礴、结构紧凑，色调丰富炽热、统一，用笔奔放有力。色调明确、整体统一，明度逐渐变化，体现层次感，整个画面充满一种强烈、紧张、激昂的气氛，背景强烈的光影色彩变化形成了戏剧性效果，使得这幅画具有强烈的震撼力。

图1-9　《自由领导人民》（作者：德拉克洛瓦）

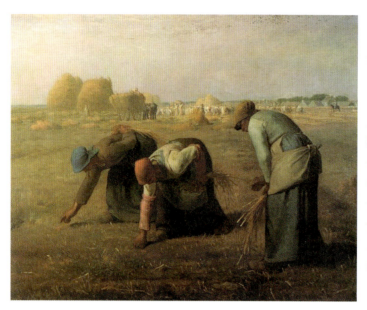

图1-10 《拾穗者》（作者：米勒）

注释：图1-10所示的《拾穗者》中，晴朗瑰丽的天空和金黄色的麦地显得十分柔美，丰富的色彩统一于柔和的调子之中。秋天，金黄色的田野看上去一望无际，麦收后的土地上，有三个农妇正弯着腰十分细心地拾取遗落的麦穗。画面上，米勒使用了暖黄色调，红、蓝二块头巾点缀在黄色的主调中，整个画面安静而又庄重，展现在我们面前的是一派迷人的乡村风光。

现代绘画流派的发展在一定程度上影响并促进了色彩构成的形成。比如，修拉的点彩画（如图1-11和图1-12所示）、莫奈的日出印象、毕加索的立体主义、俄国的构成主义，都为色彩构成的诞生提供了肥沃的土壤。

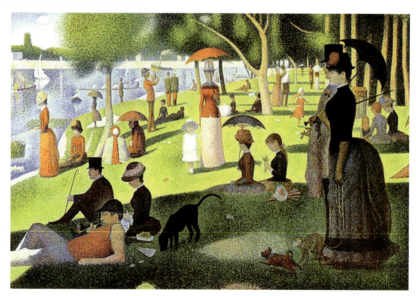

图1-11 《大碗岛的星期天下午》（作者：修拉）

注释：如图1-11所示，修拉采用了点彩画法，（用小笔触点画）形成小色斑颗粒的空混效果，使观看此画的人在一定距离内用眼睛混合出中间色，规避了色料混合的短板，使画面明度保持不变，整个画面透明、透亮，色彩鲜明有序而和谐，很好地表现了色彩在不同的光线照射下发生的微妙变化。

色彩的认知 第1章

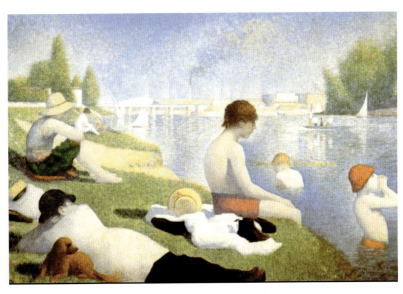

图1-12 《浴》（作者：修拉）

注释：如图1-12所示，这幅作品使用小笔触点彩画法、色彩跳跃、光亮耀眼，充满神秘朦胧气息。高明度的画面体现了光感与纯色的优越性，仿佛迎面飘来了清新的空气。点彩画法突出整体的主题，又不失色彩的趣味性。

1.1.3 色彩构成与装饰绘画

装饰画追求形式美感和整体绘画的有机统一，表现手法多以简练、变形、夸张、概括为主，具有单纯化、平面化、秩序化等特征，给人以简洁明快、对比强烈的艺术美感。装饰画表现的是理想中的自然，在形式上追求意境美，在构图上追求形式美，在制作材料上实现多样化，如图 1-13～图 1-17 所示。

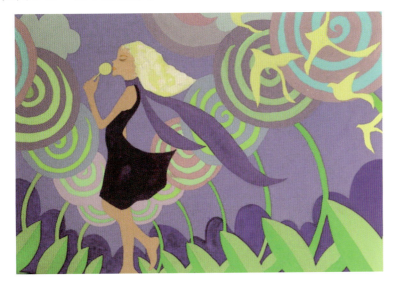

注释：图1-13所示的装饰绘画具有时尚个性、构图变化丰富的特点。色彩以浪漫青莲色为主，清新、轻松，用笔奔放流畅。画面中的女孩轻盈得似鸟飞蝶舞，凌空而起，姿态翩然，轻灵而自由。

图1-13 《紫色浪漫》（学生作品）

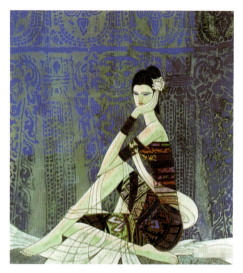 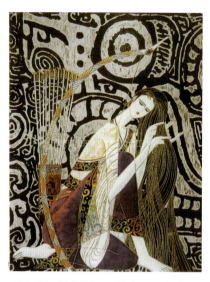

图1-14　装饰画一（作者：丁绍光）　　　　　图1-15　装饰画二（作者：丁绍光）

注释：图1-14所示这幅作品造型多变夸张、线条优美丰富、画面清新秀美，引发人们无限联想，带来许多温情与欢愉。图1-15所示这幅作品繁而不乱、多而不杂，美女的头发、手臂、服饰等都是用线绘制，色彩朴实、清淡、优雅。

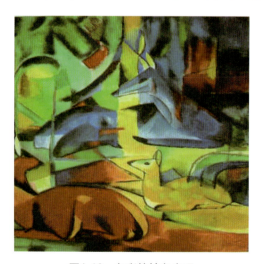

图1-16　色彩的抽象表现　　　　　　　图1-17　单色写实表现（作者：叶楠）

注释：图1-16所示的是抽象题材画，笔触纵横大胆，展示出雄浑、厚重、绚烂的色彩关系。作者没有细致的形态描绘，却赋予画面宏阔、苍劲、粗犷、朦胧的品格。图1-17所示的作品利用明度层次变化，使画面变得安静平和、简洁干净。

1.1.4　色彩构成与应用设计

色彩构成注重色彩本身的规律和美的法则，它去掉了明确的设计目的性，去掉了生产性、社会性等。依据色彩的属性，运用色彩的对比、色彩的调和等进行纯粹抽象的色彩思维方式的训练。

应用设计色彩是在了解并掌握色彩基本规律后,有针对性地运用色彩。设计色彩偏重设计主题表现、创意内涵的精神传达,更具专业性,如图1-18所示。

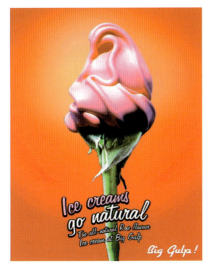 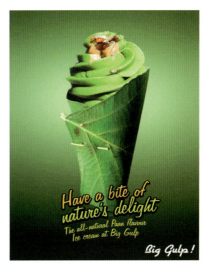

（a）浪漫玫瑰　　　　　　　　　　　　　（b）清新绿叶

图1-18　Big Gulp（冰激凌招贴设计）

注释：图1-18（a）所示的浪漫玫瑰招贴,构图简单,并没有增加观看者的视觉负担,鲜艳红色背景中,立着一朵娇艳的玫瑰,颜色统一柔和,浪漫热情的颜色让人心神荡漾,但定睛一看才发现,画中主角并非真玫瑰,而是色彩娇艳诱人、形态酷似玫瑰的冰激凌,不禁让观看者在赏心悦目的同时有了品尝的冲动,仿佛隔着招贴就能感受到玫瑰的香气和冰激凌的美味。而图1-18（b）所示的清新绿叶招贴,则是用绿叶代替冰激凌的一部分,以鲜嫩翠绿的叶子代替冰激凌的蛋筒部分,绿色是自然的象征,在视觉上给人一种与自然相融的感受。两款招贴共同的特点就是逼真的形态、丰富的联想。这也仿佛预示着该品牌冰激凌外形精美、种类繁多,以及贴近自然、融于自然的特点,让观看者拥有更强的购买欲望。

1.2　色彩产生的原理

从宏观到微观的人类世界,都是五颜六色的多彩世界。只要我们睁开眼睛,色彩就闯入我们的眼帘。它浸漫在我们生活的每个角落,但是捕捉到它的美丽还需要三个先决条件:光、视觉对象、正常的眼睛与大脑。

1.2.1　可见色的产生

人们经过长期对色彩的研究,发现了色彩的物理属性,我们之所以能感知五光十色的色彩,主要取决于光。光是产生色的先决条件,色是光被感觉的结果。色彩是由光在刺激视网膜时,视神经会将这种刺激传至大脑的视觉中枢,从而带来的一种视觉效应。可以说,光是一切色彩的主宰,随着光的减弱和消失,色彩也随之暗淡乃至消失。例如,我们在一个漆黑的房间,没有一丝光线的时候,周围存在什么我们一无所知;当打开电灯时,我们看到了木色的桌子、

灰色的地板、美丽的花瓶、鲜艳的花朵等。当然看到色彩还需要我们正常的眼睛，同时也要有物体：一个物体的颜色是由光线照到物体后的反射光线或吸收光线的多少所决定的，物体有一定的色彩稳定性，即固有色。因此，光线、物体、视觉是色彩呈现的条件，三个条件相辅相成，色彩才会显现它的"容颜"，缺一不可。色彩从感觉、知觉到影响心理过程的研究已经成为多学科领域的综合跨界课题。图1-19和图1-20所示为七彩色光和彩虹色。

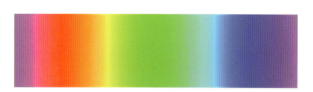

图1-19　七彩色光

图1-20　彩虹色（作者：崔嘉欣）

1.2.2　光与色

光在物理学上是电磁波的一部分，电磁辐射的波长范围很广，最短的为宇宙射线，最长的为交流电。电磁辐射的波长在380～780nm范围的称为可见光。此范围外的电磁波都归于不可见光。小于紫色光380nm的电磁波还包含紫外线、X射线和Y射线等，大于红色光780nm的电磁波包含红外线、微波、电波等。波长为780nm的光线为红色，780nm之外为红外线；波长为380nm的光线是紫色，380nm之外为紫外线。波长为580nm的光线为黄光。光的物理性质还可由振幅来描述，振幅的强弱产生色彩明暗的差别。色彩的差异主要取决于光波的波长、光波的波幅、光的强度、物体表面的反射系数。图1-21所示为可见光谱。

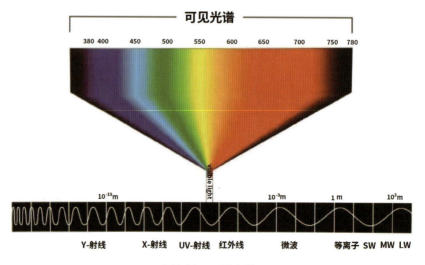

图1-21　可见光谱

光源可以分为太阳光、宇宙光、电灯光等。光源的强弱与冷暖也影响了色彩的感觉。物质所呈现的颜色，是由于它对可见光中某些特定波长的光线选择吸收的缘故。例如，以白光照在一个物体上，该物体将所有的光线全部反射，物体呈现白色。若该物体吸收所有光线，没有光线到达眼睛，物体则为黑色。若该物体只反射红颜色而将其他色光吸收，物体则为红色。

17世纪中叶，英国物理学家艾萨克·牛顿（Isaac Newton）对光与色的关系有了新的发现，他把白光引入暗室。光线通过三棱镜被分解成赤、橙、黄、绿、青、蓝、紫七彩色光，被分解的光再通过三棱镜已不能再分解了；将七彩色光相叠加会呈现白光，因而得出自然光是七色光的混合。我们将这一发现称作光谱。牛顿的发现为现代色彩学奠定了基础理论。

三棱镜对光的分解及分解后的色彩如图1-22和图1-23所示。

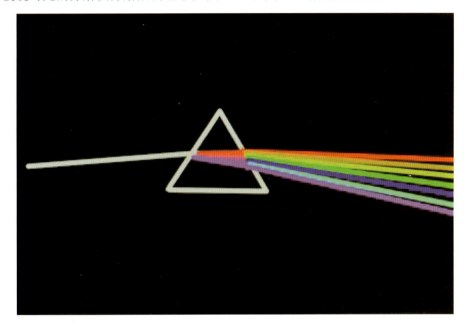

图1-22　三棱镜对光的分解

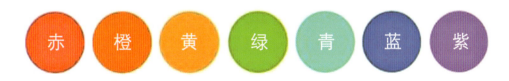

图1-23　分解后的色彩

1.2.3　光源色、固有色、环境色

1. 光源色

光源色，指某种光线（太阳光、宇宙光、月光、灯光、蜡烛光等）照射到物体后所产生

的色彩变化。光线的强弱、冷暖，带给物体多变的色彩。灯泡是暖光，节能灯是冷光，阳光是暖色的，月光是冷色的。正如莫奈绘画的教堂，在早晨、中午、傍晚，白色的教堂会呈现出很大的变化。

1）自然光与有色光

自然光呈现给我们真实多彩的世界，而有色光却使自然色彩变得扑朔迷离。比如，自然光下的白奶，在蓝色光照下会使人觉得变成蓝色。因此，灯光秀和舞美灯光设计就是巧妙地运用了色光的结果。

2）光的强弱

一种颜色在强弱不同的光线下也会有所变化，光线超强或光线昏暗时色彩鲜艳度反而减弱，光线在适中时色彩的鲜艳度才能展示出来。阴晴雨雪的光源变化也带来了色彩的变化效应，如图1-24所示。

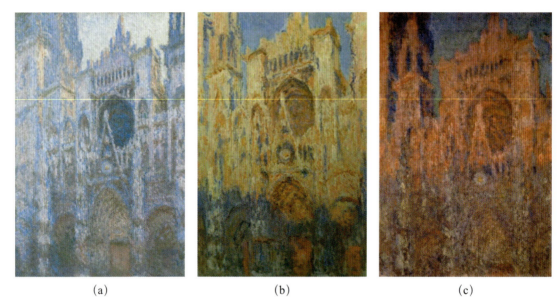

(a) (b) (c)

图1-24　光的强弱对比（作者：莫奈）

2. 固有色

在白色光常态光源投射下物体呈现出来的色彩称为固有色。物体本身不会发光，它的固有色是因为从光源发出的光碰到不透明的物体时，一部分色光被吸收，另一部分色光被反射到人的眼睛中，于是物体产生了色彩。比如棕色的桌面，它是将色光中的其他色彩吸收了，而反射棕色，那么桌面的固有色就呈现为棕色。我们一般认识固有色是在通常稳定的白光下物体呈现的颜色（如图1-25和图1-26所示），有其相对稳定的物理性质。例如，海洋是蓝色的，森林是绿色的。但是当光源色改变了，物体的固有色也会随之改变。

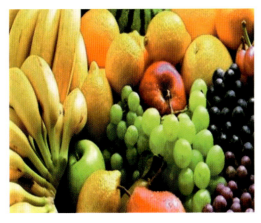
图1-25 水果的固有色

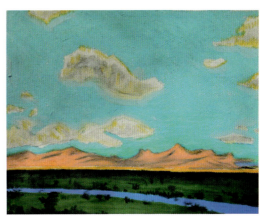
图1-26 自然色（作者：张海云）

3. 环境色

环境色，指在各类光源（比如日光、月光、灯光等）的照射下，环境所呈现的颜色。物体表面受到光照后，除吸收一定的光外，也能反射到周围的物体上，尤其是光滑的材质具有强烈的反射作用。环境色的存在和变化，加强了画面相互之间的色彩呼应和联系，能够微妙地表现出物体的质感，也大大丰富了画面中的色彩。因此，环境色的运用和掌控在绘画中非常重要，图 1-27 所示为环境色在绘画中的表现。

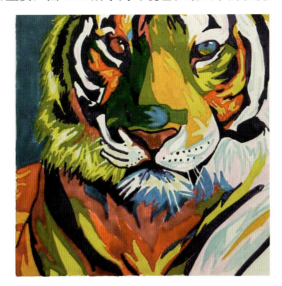

注释：图1-27中，将老虎作为主体图形，应用色相调和及对比调和的各种方法，在红绿对比色中混入相同颜色，改变双方的明度、色相及纯度，使双方都有这一色彩成分，并加入不同明度的有彩色和无彩色之间的变化，增强了画面的节奏感，削弱了刺激感，达到调和统一的效果。

图1-27 环境色表现（作者：张馨心）

1.3 惯用色彩名称

提到色彩，人们马上就会想到绚丽彩虹的 7 色，即赤、橙、黄、绿、青、蓝、紫；想到常使用的美术颜料，有 12 色、24 色、36 色、48 色等。自然界中的颜色绚丽多彩、多种多样，

我们无法精确地形容出每一种颜色以及它们之间微妙的变化（如图1-28所示），单用语言或文字来表达色彩的样貌更是一件非常困难的事情。

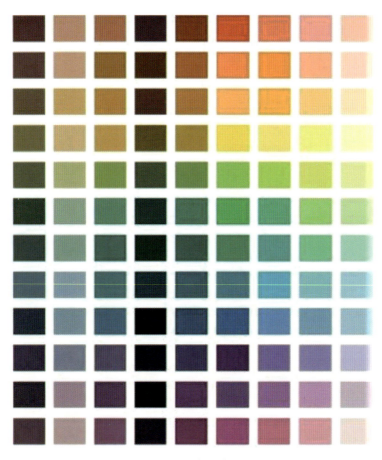

图1-28　色彩表

通常，人们使用惯用色彩名称来形容所见、所知的色彩。惯用色彩名称主要来源于自然和人类的社会生活以及对色彩的文化特征的理解。惯用色彩名称的优点是方便、实用、形象、易记，充满联想；缺点是笼统、不精确、不专业，没有统一的标准，适合用于平时生活交流，不适合用于专业设计。

同样，因惯用色彩名称主要是来自人们对自然、人类的社会生活的观察以及对色彩的文化特征的理解而形成的概念，所以常借用一些事物的颜色来作为色彩名称。例如，借用植物的色彩名称，如桃红、海棠红、石榴红、樱桃红、西瓜红、枣红、茜草红、杏红、杏黄、橙黄、橙红、姜黄、藤黄、茶色、栗色、秋香色、柠檬黄、芥末黄、麦秸黄、草绿、橄榄绿、咖啡色、葡萄紫等；借用动物的色彩名称，如鹅黄色、孔雀蓝、象牙白、海狸棕、鼠灰、驼色、猩红等；借用矿物的色彩名称，如朱砂色、银灰、金黄、石绿、石青、宝石蓝、翡翠绿、铁锈红、赭石色、煤黑、古铜色等；借用自然现象的色彩名称，如天蓝、湖蓝、土黄、土红、松石绿、曙红、沙滩色、沙漠色、宇宙色等。

 小知识

常见颜色及其名称

红色系列（如图1-29所示）：不同明度、不同纯度、不同冷暖就会产生无数种红色，主要有大红、粉红、品红、桃红、海棠红、紫红、石榴红、樱桃红、绯红、朱红、深红、火红、嫣红、洋红、枣红、殷红等。

图1-29　红色系列

黄色系列（如图1-30所示）：鹅黄、淡黄、鸭黄、土黄、柠檬黄、米黄、藤黄、石黄、杏黄、姜黄、淡黄、中黄、土黄、铬黄、橘黄、橙黄、柳黄、葱黄等。

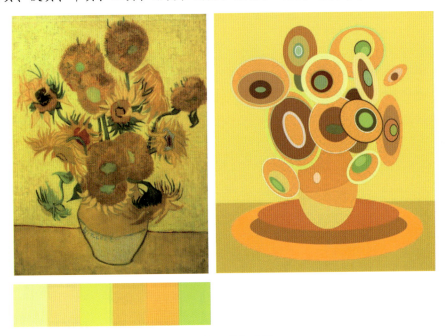

图1-30　黄色系列

绿色系列（如图1-31所示）：深绿、中绿、浅绿、粉绿、嫩绿、翠绿、淡绿、草绿、柠檬绿、苹果绿、灰绿、墨绿、橄榄绿、荧光绿、石绿、荷叶绿、柳绿、竹青、黄绿、青绿、翠绿、碧色、碧绿、翡翠绿、宝石绿、月光绿、豆绿等。

蓝色系列（如图1-32所示）：湛蓝、海蓝、藏蓝、普蓝、钴蓝、湖蓝、碧蓝、蔚蓝、宝石蓝、黛蓝、孔雀蓝、天蓝、深蓝、淡蓝等。

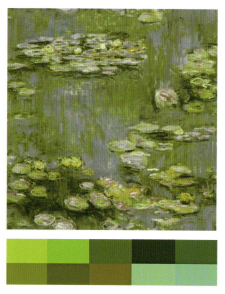

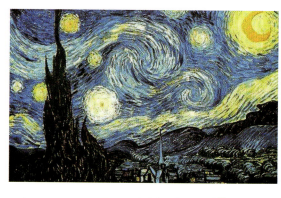

图1-31 绿色系列　　　　　　　　　图1-32 蓝色系列

紫色系列（如图1-33所示）：葡萄紫、深紫、绛紫、檀紫、玫瑰紫、青莲紫、罗兰紫、雪紫、丁香紫、藕荷紫等。

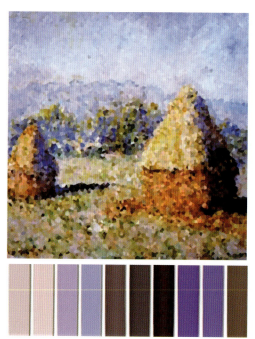

图1-33 紫色系列

白色系列：纯白、象牙白、乳白色、雪白、月白、鱼肚白、灰白、银白。

黑色系列：赤黑、乌黑、漆黑、炭黑。

其他色彩系列，例如天青、月白、玄青、竹青等，这些色彩名称都十分诗意化，如同一幅水墨画，使人产生观感上的愉悦与大脑的联想。

知识链接

中国风尚——龙与凤

龙是尊贵、霸气的象征，凤寓意美好吉祥、富贵与圆满，因此龙凤图案的用色多为鲜艳的红色和黄色等，这些色彩对比强烈，喜庆的气氛不言而喻，如图1-34～图1-36所示。龙凤呈祥也多被用于民间的喜庆之事。

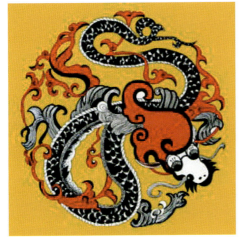

图1-34　龙图案一（学生作品）

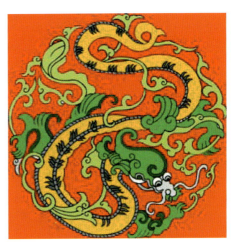

图1-35　龙图案二（学生作品）

注释：图1-34是龙的变形画，图1-35对其进行了适当的归纳调整，将整体的面积归纳成黑、白、灰层次，准确地捕捉其画面形态秩序，提炼出物象的本质特征，使画面更加平整、更加简约、更加概括。整体看去，图1-35更符合人们对简洁的视觉需要。此装饰画以中国龙为素材，很好地映照出中国特有的民族风格。整体色调为暖色，庄重里带有喜庆，古朴中带有热情。

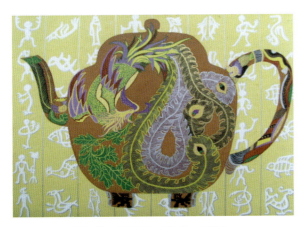

注释：图1-36以暖色调为主，棕色与土黄的基调使得画面具有古老的民族氛围，背景的篆体字点明了主题，茶壶的外轮廓与凤凰的图案表现了中国特有的文化内涵。

图1-36　凤图案（作者：吴柯）

色彩构成

 本章小结

　　本章主要讲解色彩的基本理论、色彩的产生以及色彩与其他艺术设计之间的关系，通过训练读者用艺术家的眼光看待色彩的变化，从而激发读者对色彩产生浓厚的兴趣。

 思考题

　　1. 如何理解光与色的关系？
　　2. 色彩在艺术领域的应用范围有哪些？
　　3. 如何理解色彩的科学性、规律性？

 课题设计

　　1. 准备绘画工具：直尺、曲线板、圆规、脱胶水粉颜料（24色）、水粉笔、圆头毛笔、水彩纸、铅笔、橡皮、硫酸纸。
　　2. 观察自然界的色彩，寻找色彩的变化规律。
　　3. 查阅资料，网上搜集经典品牌设计，用100字分析该设计中色彩的表现方法。

第2章 色彩要素与体系

色彩构成

学习要点及目标

1. 了解色彩构成的基本要素。
2. 了解色彩构成的科学体系。
3. 熟记色相、明度、纯度之间的关系。

本章导读

色彩要素又称为色彩属性。色彩本身会同时含有三种属性,即明度、色相、纯度,三者相互依存、相互制约,牵一发而动全身,任何一个属性的改变都会使其他属性随之改变。它使千差万别的色彩立体化、差异化。

2.1 色彩的分类及要素

2.1.1 色彩的分类

色彩有着玄妙无比的视觉感知,归纳起来可分为两大类,即无彩色系和有彩色系。无彩色与有彩色的搭配使得色彩趋于完美,富有生命力。

1. 无彩色系

无彩色系包括白、黑和不同明度的灰色,即黑、白、灰。无彩色只有明度变化,没有色相和纯度变化,明度越高越接近白色,明度越低越接近黑色,如图2-1所示。由白到黑之间的渐变可呈不同明度层次的灰色。从物理学的角度看,无彩色不包括在可见光谱中。从心理学角度讲,无彩色是色彩的重要组成部分,在色彩搭配设计中有着举足轻重的作用。它既可以担当主角,又能够甘居配角。任何色彩与无彩色搭配都会使自己的个性更加突出,从而使画面更加协调和丰富。无彩色犹如骨架支撑着色彩的纵深变化。无彩色的性格冷峻、平淡,充满陌生感,如图2-2所示。

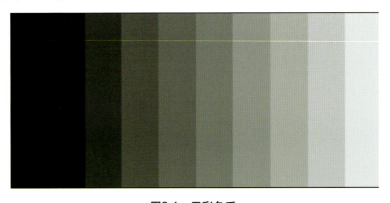

图2-1　无彩色系

(a) 学生作品　　　　　　　　　　　(b) 设计：张鹏媛

图2-2　黑白画

注释：图2-2所示的作品，以浅灰的色调为主，以线为主要表现手段，表现出了一种游动和神秘的感觉，这和画面中所表达的内容非常协调。

斑斓的有彩世界带给人们强烈的视觉冲击力，使人们的兴奋情绪持续不断；黑白世界则因为它的平静、平淡、神秘的格调而令人着迷。

2. 有彩色系

有彩色是由光的波长和振幅决定的，波长决定色相，振幅决定色调。有彩色系（如图2-3所示）的颜色具有三个基本特性：色相、纯度、明度。在色彩学上也称为色彩的三大要素或色彩的三种属性。

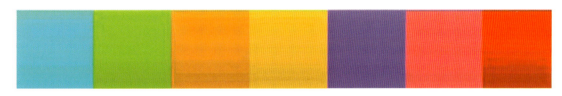

图2-3　有彩色系

3. 特别色

在实际应用中，还有一类不属于上述两种的特殊色彩种类，称为特别色。特别色在使用时的视觉效果与上述两类不同，具有特殊性，如金色、银色、荧光色等。特别色除了有不同的色相外，通过技术上的处理，可产生不同的光泽效果。此类色彩的提出，是为了适应现代设计和现代印刷的需要，以丰富设计师的表现方法和设计物的视觉效果。

2.1.2　色彩要素

色彩具有三大要素，即色相、明度和纯度。"色相"就相当于人的长相；一个人从儿童到老年经历了不同阶段的变化，则可以比喻成不同阶段的"明度"；"纯度"又好像人在不同季节的穿衣打扮，一切在变化中求得平稳。

1. 色相

色相是色彩的相貌，是区别各种不同色彩的最准确的表象特征。日光通过三棱镜分解出的红、橙、黄、绿、青、蓝、紫是基本色相，如图2-4所示。任何黑、白、灰以外的颜色都有色相的属性，而色相也是由原色、间色和复色构成的。如果说明度是色彩的身材与骨骼，色相就是色彩的五官与肌肤。色相具有不可思议的神奇魔力，它会给人带来很大的感官影响。正是丰富的色相变化塑造了一个五彩缤纷的世界。

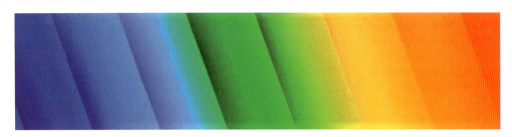

图2-4 色相

2. 明度

明度在色彩三要素中具有较强的独立性，在无彩色中，明度最高的色为白色，明度最低的色为黑色，中间存在一个从亮到暗的灰色系列。明度可以不带任何色相的特征，通过黑、白、灰的关系单独存在，如图2-5所示。任何纯度、色相必须依赖一定的明暗才能呈现其性格，色相变了，明度随之变化。纯度变了，明度特征也相应变化。物象在视觉中所呈现的明暗变化是无限的，明度的深浅带给人量感、质感、美感。比如，高明度的色彩（淡粉色、淡蓝色、粉蓝色、粉红色等）都会给人轻快、明亮、华丽、娇柔、清爽、洁净、素雅、纯情、轻快的感觉。明度是色彩的身材与骨骼，也是色彩结构的支撑。

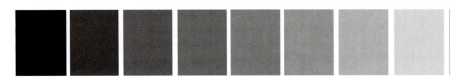

图2-5 明度

3. 纯度

纯度是指颜色纯净的程度，又称饱和度和色彩的鲜艳度，是指原色在色彩中所占据的百分比。不同的色相不仅明度不同，纯度也不相同。此外，艳度、彩度、浓度等都是纯度的别称。纯度最高的色彩就是原色，随着纯度的降低，色彩就会变得暗、淡。纯度降到最低就是失去色相，变为无彩色的黑、白、灰。

比如红色，当它混入了小于红色自身的黑、白、灰或者其他颜色时，虽然仍旧具有红色相的特征，但它的鲜艳度降低了，明度也改变了。有了纯度的变化，才能使色彩显得极其丰富。

高纯度的色彩，给人以鲜明、明快、突出、华丽的感觉；而低纯度的色彩，则给人一种含蓄、忧郁、内在、朴实、稳重、深沉的感觉，如图2-6所示。

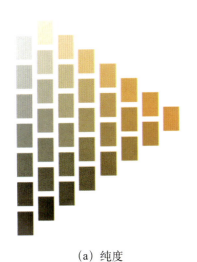
(a) 纯度

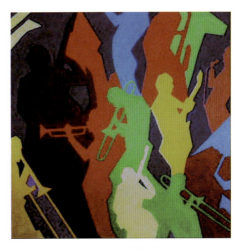
(b) 纯度表现

图2-6 纯度

2.2 色彩混合

2.2.1 原色、间色与复色

1. 原色

原色也称为第一次色，是指色彩再不能被分解或不能用其他色混合而成的颜色，但它可以混合成其他一切色彩。原色的纯度和明度都较高，鲜明、亮丽而透彻。

2. 间色

间色也称第二次色，是由两个原色相混合而成的色彩，例如，色料中的橙、绿、紫三色。间色相对柔和、协调，如图2-7所示。

$$红 + 黄 = 橙$$
$$黄 + 蓝 = 绿 \quad 间色$$
$$红 + 蓝 = 紫$$

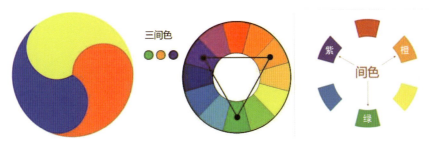

图2-7 原色、间色的关系

3. 复色

复色也称第三次色，是指由三种以上的色彩混合而成的色彩，其色彩的纯度降低、明度变化明显。复色一般表现为沉稳、灰暗、消极，如图2-8所示。

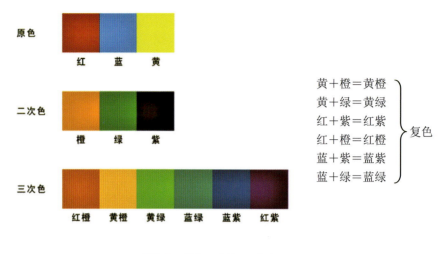

图2-8 原色、间色、复色

2.2.2 色彩混合方式

1. 加法混合（色光混合）

1666年，物理巨匠牛顿发现了光的色彩奥妙，他利用三棱镜把太阳光分解成彩色光谱，即红、橙、黄、绿、青、蓝、紫七种颜色的可见光，并做了色光混合试验。牛顿发现七种色光中只有红、绿、蓝（朱红、翠绿、蓝紫）三种色光无法被分解。红、绿、蓝这三种不能再分解的色光叫作原色光，由原色光混合而成的光叫作间色光。红、绿、蓝色光则被称为"三原色光"或"光的三原色"。朱红＋翠绿＝黄，翠绿＋蓝紫＝蓝，蓝紫＋朱红＝品红。等量的三原色光相加，越混合越亮，成为无彩色的白色光。也就是说，白光中含有等量的红光、蓝光和绿光。如果两种色光相混就产生白光，这两种色光就是互补关系。色光三原色如图2-9所示。

2. 减法混合（色料混合）

与牛顿同时代的英国科学家布鲁斯特发现，利用色料的红、黄、蓝的不同比例的混合，便可产生光谱中各种颜色。品红、青（湖蓝）、柠檬黄是颜料三原色，这三原色是不能用任何颜色混合出来的，用两种原色混合出来的颜色称为间色。例如，红＋蓝＝紫，黄＋红＝橙，黄＋蓝＝绿。当三原色按一定的比例相混，越混合越暗，可以产生黑色。混合的色越多，明度越低，纯度越差，也就失去它的单纯性和鲜明性，所以色料的混色是减法混合。色料三原色如图2-10所示。

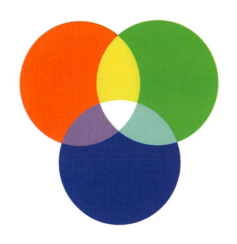
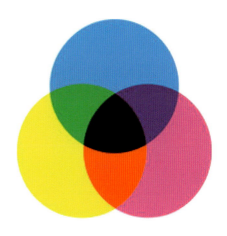

图2-9 色光三原色：红、绿、蓝（靛蓝）　　图2-10 色料三原色：品红、黄、青（天蓝）

值得注意的是，色光三间色品红、黄、青（天蓝）恰好是颜料的三原色。

3. 中性混合

中性混合指混合后的色彩的明度、纯度既没有提高，也没有降低的色彩混合，其色相的混合效果取参与混合色的中间值。中性混合主要有色盘旋转混合与空间视觉混合。

（1）色盘旋转混合。色盘旋转混合，也是时间混合，是将两种或两种以上的小块面颜色非常密集地并置或交织在色盘上，并使其快速转动。转动的色盘使眼睛的视网膜在同一位置上不断快速更换色彩刺激，呈现给我们的色彩效果在色相方面与加法混合的规律相似，但在明度上却取参与相混各色的平均值。就像我们小时候玩的彩色风车被风吹旋转后，色彩更加绚丽。色盘旋转混合的效果和距离与旋转速度有关，速度快，距离远，则色调更为统一，如图2-11所示。

图2-11 旋转混合

（2）空间视觉混合。空间视觉混合即在一定空间距离内，由于受视觉生理的限制，眼睛难以辨别小的物象细节，因此把各不同色的色块自动感应为新色彩。

空间视觉混合属中性混合，即使颜色相当丰富，也不会出现灰暗的感觉，使明度与纯度不增不减，比用颜料直接混合的效果要透亮。大自然本身就是一种空间视觉混合，点彩派画家修拉所表现的画面就类似空间视觉混合。比起色料混合，空间视觉混合的明度显然要高，因此色彩效果显得丰富、鲜亮，有一种空间的颤动感，表现自然、物体的光感更为闪耀。

 小知识

互为补色关系的色彩按照一定比例空间混合时，会呈现无彩系的灰和有彩色系的含灰色。例如，黄和蓝混合，可得到灰、黄灰、蓝灰；邻近色的色彩混合时，呈现两色的中间色；蓝和红的混合，可得到红紫、紫、紫罗兰色；有彩色系与无彩色系空间混合时，也可产生两色的中间色；绿和黑混合时，呈现不同明度的深绿、墨绿。

空间混合的产生须具备如下必要的条件。
（1）对比各方的色彩比较鲜艳，对比较强烈。
（2）色彩的面积较小，形态为小色点、小色块、细色线等，并呈密集状。
（3）色彩的位置关系为并置、穿插、交叉等。
（4）有相当的视觉空间距离。

空间混合的色彩效果如图2-12～图2-16所示。

图2-12　色彩空间混合一（学生作品）

图2-13　色彩空间混合二（学生作品）

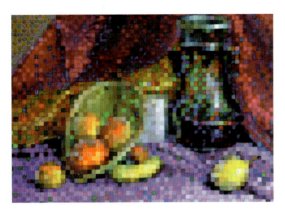

图2-14 色彩空间混合三（学生作品）

注释：图2-12～图2-14所示的作品通过对色块的分解、概括，使其产生跳跃与闪烁感。画面色彩漂亮而有深度，表现一种清新的朦胧美。将比较大的色块分解为小色块，归纳为同一色相，再通过加强明度层次变化或者色相的纯度，把握整体的统调，通过分析原作色彩组成的色相和特征，保持其色彩关系与色块面积比例，保留主色调和整体氛围，使画面呈现活泼、简练、鲜明的效果。

注释：图2-15所示的作品根据原物象的色彩情感，色彩风格做"神似"的重构，重新组织后的色彩关系和原物象非常接近，尽量保持原色彩的意境。

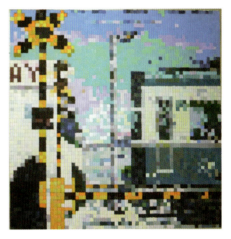

图2-15 色彩空间混合四（学生作品）

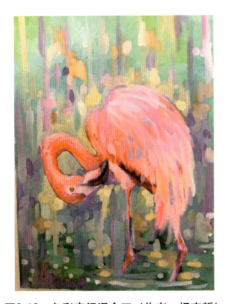

图2-16 色彩空间混合五（作者：杨宇哲）

注释：图2-16所示的作品利用马赛克重构出现代化的城市，使其具有设计感，用笔触堆叠出的鸟，让人感受自然的力量。采集重构练习是一个再创造过程，对同一物象的采集，因采集人对色彩的理解和认识不一样，也会出现不同的重构效果。

2.3 色立体

2.3.1 色立体概述

色立体就是把色彩的三属性，有秩序地进行整理、分类、排列并组合成一个立体形状的色彩结构体系。色彩的关系可以用位置和结构来表示，色立体可以将变换无尽的色彩组合成一个体系，并按照它们各自的特性加以命名。色立体的建立对色彩的标准化、科学化、系统化以及实际应用都具有深远的意义，它使我们更精确、更深入地理解色彩配色，对掌握色彩原理，尤其是对调和规律的理解和把握是有很大辅助作用的。

色立体的使用为设计师提供了更为丰富的色彩语言，使人们对色彩的认识从感性到理性完美地结合交融。拓宽了设计之路，将色彩之间的个性微妙化、逻辑化、细致化、生动化、准确化。

色立体形象地剖析了色相、明度、纯度之间的相互关系，为设计色彩的使用和管理带来了极大的便利。同时，色立体的命名标准化也有利于国际性的色彩交流。

色立体的基本结构如图 2-17 所示，中央轴代表无彩色黑白系列中性色的明度等级，以白色为顶点，以黑色为底点，从白到黑，明度由亮逐渐变暗，直到黑色为止。由明度轴心向外做出水平方向的切面是纯度序列，越接近明度轴心，纯度越低；反之，越远离中心轴，纯度越高。与中心轴相垂直的圆直径两端表示补色关系。色立体有多种，主要有美国孟塞尔色立体、德国奥斯特瓦尔德色立体、PCCS 色彩体系等，他们在理论阐述时侧重点各有不同，形成了不同的体系。

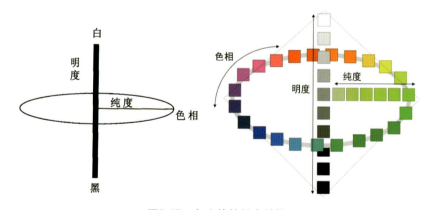

图2-17　色立体的基本结构

2.3.2 孟塞尔色立体

阿尔伯特·亨利·孟塞尔（Albert H. Munsell，1858—1918）是美国教育家、色彩学家、美术家，他创立的立体模型色彩表示法经过美国光学会对其进行系统修正。孟塞尔色立体（如图 2-18 所示）是一个高度成熟、完备的颜色系统，其色相过渡极为细腻，变化微妙，易于理解，同时符合人们的逻辑心理与颜色视觉特征。由于上述优势，使得孟塞尔色立体最终成为既是

色彩界公认的,也是运用最为广泛的标准色系使用的系统,孟塞尔色立体外形切面图如图2-19所示。

图2-18　孟塞尔色立体

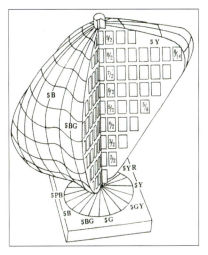

图2-19　孟塞尔色立体外形切面图

孟塞尔色立体以色彩的三要素为基础,即色相为H,明度为V,纯度为C。色立体的中心轴（N）由下到上为:黑、灰、白。黑色在底部,白色在顶部,称为孟塞尔明度值。它将理想白色定为10,将理想黑色定为0。孟塞尔明度值由 0～10,共分为 11 等级。

环绕中心轴的是孟塞尔色相环,如图 2-20 所示。色相环是以红（R）、黄（Y）、绿（G）、蓝（B）、紫（P）五原色为基础,再加上它们的中间色相,即橙（YR）、黄绿（GY）、蓝绿（DG）、蓝紫（PB）、红紫（RP）,成为 10 个主要色相。其中, 5 为主要色相（如标准的红是 5R,黄是 5Y）。每个色相又划分为 10 个等分,色相总数为 100 个。孟塞尔色立体各色相之间的明度不一致,所以位于中心轴的高低位置也不相同。

孟塞尔的色立体中心轴横向水平线呈放射状向外延伸,为纯度等级,称之为孟塞尔纯度系列。中央轴上的中性色彩度为 0,离中央轴越远,纯度数值越大。孟塞尔色立体切面图如图 2-21 所示。

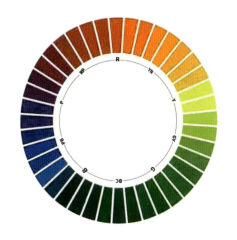

图2-20　孟塞尔色相环

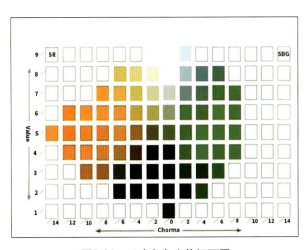

图2-21　孟塞尔色立体切面图

2.3.3 奥斯特瓦尔德色立体

奥斯特瓦尔德色立体（如图2-22所示）简称为奥氏色立体。威廉·奥斯特瓦尔德（Wilhelm Ostwald）是德国科学家、化学家、色彩学家，1909年诺贝尔化学奖获得者。他于1921年创立了奥氏色立体，并于同年出版了《奥斯特瓦尔德色谱》。奥氏色立体更注重色彩的配置，奥氏色立体由圆锥体组成，十分对称，它以两顶点连线的明度为垂直中心轴，从白至黑将明度分成8等份，分别用a、c、e、g、i、l、n、p 8个英文字母表示。每个字母代表该色的白色与黑色含量，并向四周规律发射。奥氏色为24个色相，当把这24色相等腰三角形旋转一周组织成一个圆锥体，就构成了奥氏色立体。

奥式色立体中的色相环是以红色、黄色、绿色、蓝色四原色为主色，再由四主色中间添加橙色、紫色、蓝绿色和黄绿色，组成黄、橙、红、紫、蓝、蓝绿、绿、黄绿8个基本色。然后将各基本色分为3个色相，这样由主色和间色共同组成24色相环，其横向的顶端为纯色，上半部为明色，下半部为暗色，如图2-23所示。

图2-22　奥斯特瓦尔德色立体

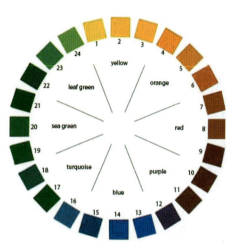

图2-23　奥斯特瓦尔德色相环

奥氏色立体可以标识出672种色彩及其在色立体上的准确位置，其纯色位于三角形的顶端，奥氏色立体的水平色相不代表明度相同。24个色相相互之间过渡平滑，其优势是为色彩调和的实际运用带来便捷。

奥氏色立体强调色相同等的纯度，威廉·奥斯特瓦尔德认为纯度相等的色相就是调和的。奥氏色立体计算方法比较方便（适色和混色都有固定的计算公式），但纯度与明度阶段的相关位置不对称，黄与紫的补色对比没有在色环当中的180度位置，造成某些混合色难以查找。

2.3.4 PCCS色彩体系

PCCS（实用色彩坐标系统）色彩体系（简称为PCCS）是日本色彩研究所在1964年发表的色彩表色系。PCCS色彩体系是以色彩调和为目的的色彩体系。它吸取了孟塞尔色立体和奥斯特瓦德色立体的长处，其最大的特点是将色彩的三属性关系综合成色相与色调两种观念来构成色调系列的。平面展示了每一个色相的明度关系和纯度关系，将明度和纯度结合成

为色调,在色彩体系设计、色彩应用和其他设计领域中皆可广泛使用,具有很高的商业价值。

1. 色相

PCCS色立体的心理四原色分别是红、黄、绿、蓝,将这4个色相的心理补色(蓝绿、紫罗兰、红紫、黄橙)配置到其相对的位置形成8个色相。在这8个色相中,等距离地插入4个色相,共为12个色相。然后在12个色相间继续增加一个过渡色相,组成24个色相,呈现出微妙而柔和的色相过渡节奏,如图2-24所示。

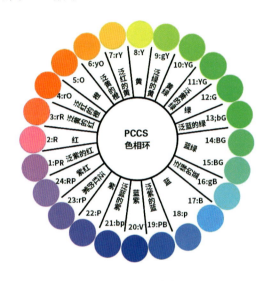

图2-24　PCCS色相环

PCCS色立体24个色相中包含:心理四原色——红、黄、绿、蓝(V2、V8、V12、V18),色光的三原色——红、绿、蓝(V3、V12、V19),色料的三原色——红、黄、蓝(V24、V8、V16)。其实,所有的颜色中,都有相对颜色之间的冷暖,中间色为冷暖兼有的颜色,冷暖互为交替,没有绝对的冷暖之分。图2-25和图2-26所示是全色相作品。

图2-25　全色相一(作者:毛渝宇)

注释:图2-25所示的作品运用了对比色之间的变化,如黄—紫、红—绿、蓝—橙,提高了色彩的冲击力,增强了视觉效果。

色彩构成

注释：图2-26所示的作品以没有色相的黑色出发，也以黑色结束，衬托出主体部分在12色环内由红色到蓝色的推移变化。

图2-26　全色相二（作者：张馨心）

2. 明度

PCCS色立体明度细分为18个阶段，把明度最高的白设为9.5，把明度最低的黑设为1.0。因为色标不能印刷明度1.0，所以明度阶段是1.5～9.5。在色相环中，各色相的明度是不同的，其中黄色的明度最高，接近白色；紫色的明度最低，接近黑色，如图2-27和图2-28所示。

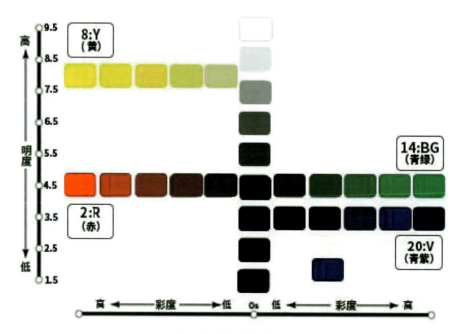

图2-27　PCCS明度表

注释：图2-28所示的作品通过明度推移，由深入浅、由浅入深反复作用在不同的形上，互相衬托，突出中心，并结合小的装饰增加画面的空间感和趣味性。

图2-28　明度推移（作者：毛渝宇）

在了解色彩的明度、纯度和色相三种性质后，通过合理搭配，对颜色按照规律进行一定的变化，可以组成不同的画面效果。

3. 纯度

PCCS 色立体为每个色相制定出不同纯度标准，并等距离地划出 9 个阶段，纯色用 S 表示。PCCS 色调分类及相关作品如图 2-29 和图 2-30 所示。

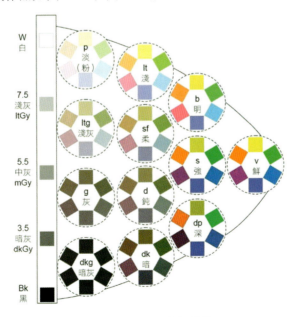

图2-29　PCCS色调分类

色彩构成

注释：图2-30所示的作品由近及远、由黑至白地推移，加强空间的拉深感，给人山峦重重叠叠、无穷无尽的视觉感受，通过有规律的变化使设计具有了秩序美。

图2-30　明度推移

色立体还包括CIE（国际照明委员会）色体系，由于在设计领域应用并不多，所以就不重点介绍了。色立体使散乱的色彩关系在头脑中形成立体的概念，为研究色彩规律与应用色彩设计提供了更加广阔的前景。

 专题研究

同一种题材的色彩调式

同一种题材的装饰画可以创造出变化无穷的画面意境，不会让思路戛然而止，克服习惯所带来的束缚，开阔思维，尝试用不同的手法表现相同的题材。

图2-31～图2-34所示的这几幅作品各具风格，都是在农村建筑的基础上进行提炼设计出来的，风景变化是一种理想的艺术形式，它不以如实地描绘大自然为最终目的，而是在不违背常理的前提下，大胆地运用艺术规律与形式美的法则，在形象组合与色彩上进行夸张、取舍，从而使画面有情趣、有节奏、有韵律。

色彩要素与体系 **第2章**

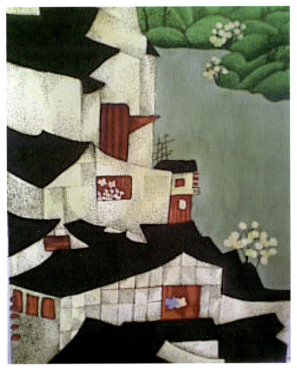

图2-31 田园风格

注释：图2-31所示的作品有点儿国画工笔的韵味，春色浓厚，白色的墙体也被这自然的绿染成了黄色，湖水也染成黄绿，色调和谐统一，给人宁静恬淡的感觉。田园绿野，让人不禁会有更多的遐思与回味。

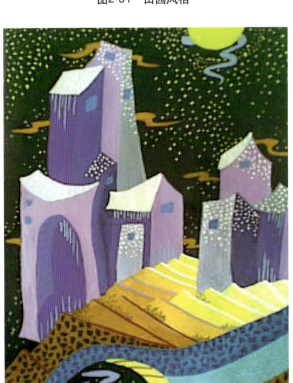

图2-32 浪漫风格

注释：图2-32所示的作品夜晚繁星点点，村庄在金黄的月光下显得静谧、浪漫、自由，马路使用色彩中的推移法，像是铺了一层金子，紫色的墙给人以神秘的感觉。对比色的巧妙运用，令人神往。

35

色彩构成

注释: 图2-33所示的作品是一幅村庄雪夜图景,大面积的紫色调制造出神秘感。一轮皎洁的月亮和白色的积雪令人醒目,房子在水的倒影下,显得抽象朦胧。整体色调统一,色彩偏冷。

图2-33 朦胧风格

注释: 图2-34所示的作品中的房子在烈日的炙烤下,艳丽厚重,呈朴拙之风,运用紫红、黄、蓝色等平铺填色,增强了色彩对比。房子和树木的造型别具特色,增添了趣味性。飞翔的鸟增强了画面的动感。整幅画面体现了一种浓厚古朴的文化氛围,令人神往。

图2-34 民俗风格(作者:唐莎)

本章小结

本章重点阐述色彩的三种属性,即明度、色相、纯度,以及属性的特点,三属性之间互为牵制的关系。介绍了色立体的色彩体系,色立体的色彩组织规律、结构。通过范例展示与案例分析,阐明色立体对艺术设计的重要意义。

思考题

1. 色彩三属性之间有怎样的关系?
2. 色彩混合有几种方式?它们的特点是什么?
3. 什么是色立体?常用的色立体有哪些?

课题设计

绘画工具:直尺、曲线板、圆规、脱胶水粉颜料(24色)、水粉笔、圆头毛笔、水彩纸、水胶带、铅笔、橡皮、硫酸纸。

1. 网上搜集国外经典品牌设计,分析该设计中运用了哪些色彩构成的方法。
2. 以明度推移(见图2-35)、纯度推移(见图2-36)、色相推移命题进行创作,作业尺寸为10cm×10cm。

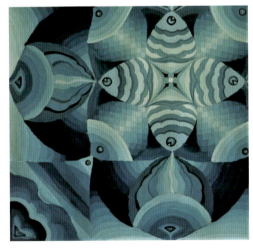

图2-35 明度推移

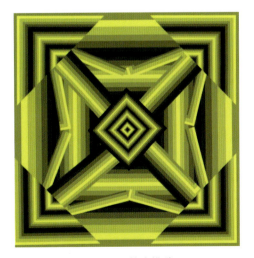

图2-36 纯度推移

第 3 章

色彩的设计方法

课堂作业

作业点评

色彩构成

1. 探讨客观物象的色彩变幻规律。
2. 提升组织色彩的能力。
3. 领悟和掌握色彩表现的艺术语言。

和谐来自对比，它是一个事物的两个方面。世界上万物都要在和谐与对比中找到平衡。没有对比就不能调动兴奋，但刺激过度也会视觉疲劳，只有舒适、适当地调剂色彩关系才会收到好的效果。形状、色彩、肌理、明暗都可以因为彼此或自身的差异而形成对比，也可以因为彼此的类似达到和谐。没有对比就没有鉴别，对比是绝对的，调和是相对的，色彩对比是目的，色彩调和是手段。对比与调和是相互依存、相互制约的，彼此衬托，共生共存。

3.1 色彩的对比

提到对比，人们会联想到很多场景，比如：青山绿水是形的对比，黑夜白昼是明暗的对比，蓝天白云是色彩的对比，绿叶红花是色彩和面积的对比。除此之外，自然界中干与湿、方与圆、正与斜、刚与柔、高与矮等各种事物千差万别，形成了复杂多变的对比。在色彩构成里，对比与调和是色彩表现的重要手段，对比可以使画面变得更加丰富，调和可以使画面变得舒适、协调。

当春天到来，你看到枯树长出新绿，心中是否藏着一分惊喜？色彩中的对比很像平常我们穿西装，深色西装一定要配浅色的衬衫，领带的颜色也要与西装有较大区别，这样看起来人会很精神。植物也是一样，万绿丛中一点红才提神。世界是立体的、多层面的、多角度的、多空间的，所以艺术创作的真谛在于新意，永远力求与众不同、标新立异。有对比的才是有生命的，世界因为多变才丰富多彩、充满生机。印象派曾因为发现光色的变化而捕住了一瞬即逝的玄妙色彩。朝阳出东海，残阳落西山，这是太阳的变化和对比。同样的太阳，由于时间的不同、角度的不同、形状色彩的不同而带给人们不同的心境。

对比产生美，没有高低的对比就没有和谐，没有雌雄的分别就没有生命。世界因为对比变化而绚丽，设计因为独特个性而精彩。对比永远是设计的主题，世间只有变化才是不变的真理。任何艺术作品，如果没有了对比和个性，就容易流于平淡、落入俗套。对比实际是整体与局部的次序，对比是在调和的基础之上，对比可以使色彩的特质强调出来。对比产生变化，变化带来美感。冷热对比、干湿对比、刚柔对比、强弱对比、轻重对比、形状对比、面积对比、位置对比、虚实对比、肌理对比、胀缩对比、进退对比、动静对比等都是对比因素的存在，如图3-1所示。

色彩的设计方法 第3章

图3-1 色彩对比 （作者：毛渝宇）

注释：图3-1中，前两幅运用暖色调、邻近色；后两幅运用黄蓝、蓝紫的对比色和互补色，分别进行明度、纯度之间的推移变化，使画面协调统一，既给人以日出生机之感，又能使人感到日落西山的沉静美好。

所谓色彩对比，是指通过两种或两种以上的色彩，以空间或时间关系相比较，能呈现出明显的差别、显现彼此个性的色彩搭配。在设计中，色彩的面积、形状、位置，以及色相、纯度、明度等差异带来视觉差别，构成了色彩之间的对比。差别越大，对比效果就越强烈，现代造型艺术追求个性张扬，打破对称几乎成为一种倾向。色彩对比有以下几种方法。

1. 同时对比

同时对比，指的是两种或两种以上色彩并置在一起，在同一视域观看其中一种颜色时会出现相邻颜色的补色的残像留给对方，红和绿并置，红的更红，绿的更绿。一种颜色与不同色彩并置在一起形成轻微的视觉变化。特别是在一种中性色与一种强而单纯的颜色并列时，效果更明显，如图3-2所示。

注释：图3-2中，将灰色块放在不同色相的背景中，灰色块带有了色彩偏向，向背景颜色的补色靠近。绿色背景下的灰色带有红色的倾向，反之亦然。

图3-2 同时对比

2. 连续对比

连续对比也称作"后像",它指的是在不同的时间下,人们的眼睛在看完一种强烈的颜色之后,会出现其色相的补色,这种现象也称为视觉残像。例如,在一段时间内,当人们长久注视一块红颜色之后,将视线移向白色的墙,会觉得白色的墙出现一块同形状的淡绿。当人们长久注视一块红颜色之后,将视线移向蓝色,那么后看到的蓝色增加了绿色的印象(带绿的蓝)。视觉残像也属于色彩的连续对比现象。

3. 明度对比

明度对比指色彩因明度之间的差别形成的对比。明度对比是塑造色彩层次与空间关系的主要手段。在色彩三要素的对比中,色彩明度对比要远超色相对比和纯度对比。可见色彩的明度对比至关重要。由于明度包括两方面的内容:一是指同一种色之间的明度差,二是指不同色之间的明度差。明度对比包括相当丰富的内容。

用黑、白、灰系列的 9 个明度阶梯为基本标准可进行明度对比强弱的划分,黑色为 1,白色为 9,靠近白的 3 级色块为高明度色彩,中间 3 级灰色块为中明度色彩,靠近黑的 3 级色块为低明度色彩。

以高明度色彩(面积在 60%～80%)为主构成高明度基调,以中明度色彩(面积在 60%～80%)为主构成中明度基调,以低明度色彩(面积在 60%～80%)为主构成低明度基调(见图 3-3)。

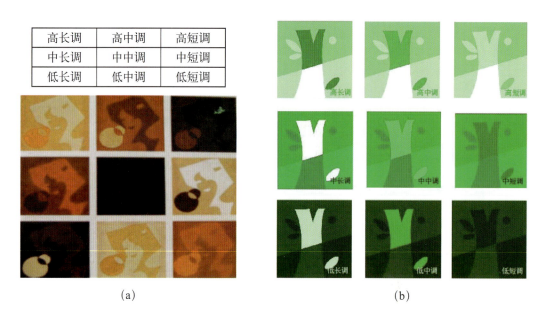

(a)　　　　　　　　　　　　(b)

图3-3　明度对比　(作者:马翔翔)

高长调:指高明度为主的强对比,活泼、明快、响亮。
高中调:指高明度为主的中对比,明亮、透彻。
高短调:指高明度为主的弱对比,柔和、朦胧。
中长调:指中明度为主的强对比,稳重、干脆。

中中调：指中明度为主的中对比，温婉、随和。
中短调：指中明度为主的弱对比，含蓄、颓废、无生机。
低长调：指低明度为主的强对比，沉着、有力。
低中调：指低明度为主的中对比，神秘、稳重。
低短调：指低明度为主的弱对比，阴暗、低沉、压抑。

4. 色相对比

色相的对比可分为：同类色相对比、邻近色相对比、对比色相对比、互补色相对比，如图 3-4 所示。

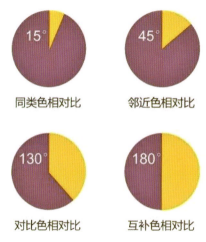

图3-4　色相对比

（1）同类色相对比是同一色相的不同明度与纯度色彩的对比。这样的色相对比，色相感显得单纯、柔和、谐调，无论总的色相倾向是否鲜明，调子都很容易统一调和。这种对比方法比较容易被初学者掌握。同一色相善于表现朦胧、温婉、神秘的气氛，如图 3-5 所示。

图3-5　同类色相对比

注释：简单的色彩一样能够塑造出画面的前后关系，如图3-5所示，背景与熊的微弱色彩变换营造出一种寒冷的气氛，大气而又主题突出。

（2）邻近色相对比的色相感，要比同类色相对比明显些、丰富些、活泼些，可稍稍弥补同类色相对比的不足。邻近色相对比，因色相之间含有共同的因素，对比效果较为明显，相对和谐、雅致又略有变化，尽显优雅。邻近色相对比如图3-6所示。

注释：图3-6描绘了一匹饮水的马，简单有层次的色彩使得整个画面塑造出唯美的情境。

图3-6　邻近色相对比

（3）对比色相对比的色相感，要比邻近色相对比鲜明、强烈、饱满。强烈的色相对比容易使人兴奋、激动，易导致视觉以及精神的疲劳，如图3-7和图3-8所示。

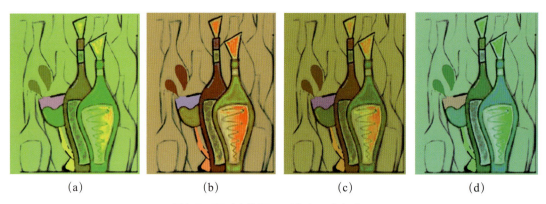

(a)　　　　　　　(b)　　　　　　　(c)　　　　　　　(d)

图3-7　弱对比的画面（作者：李柯言）

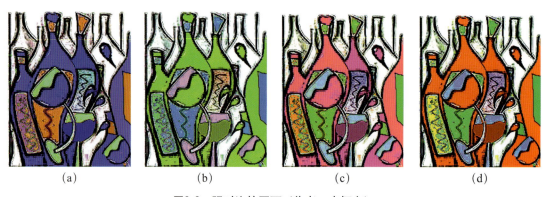

(a)　　　　　　　(b)　　　　　　　(c)　　　　　　　(d)

图3-8　强对比的画面（作者：李柯言）

注释：对比色相对比与互补色相对比是强对比的主要表现方法。色相环中相隔180度的颜色，被称为互补色。例如，红与绿、蓝与橙、黄与紫互为补色，色相处于色相环的两端，是最强的色相对比。强烈的反差易形成强对比，可以显示一种强的张力，能够刺激观者的情绪，带来新鲜的视觉感。

（4）互补色相对比的色相感，要比对比色相对比更完整、更丰富、更强烈、更富有刺激性，如图 3-9～图 3-11 所示。

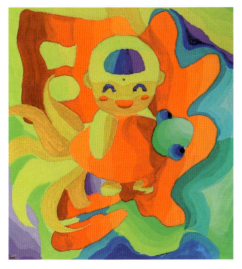

图3-9　补色强对比

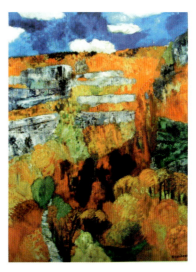

图3-10　对比色对比

注释：色彩的补色对比在画面中起着重要的作用，在进行色彩创作时要注意冷暖、明度对比，调和画面给人的感觉。

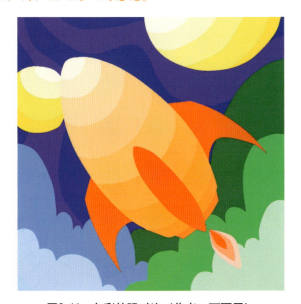

图3-11　色彩的强对比（作者：石雨辰）

注释：图3-11的设计想法是"冲入宇宙的火箭"。下方是火箭喷射造成的气流云朵，上方是深色的宇宙和明亮的行星。作为背景的宇宙用了深色调的青蓝色和紫色来突出主体物火箭的明亮。行星选择黄色，代表它们可以发出明亮的光亮。云朵运用了不同明度的蓝色和绿色，带来明度变化。火箭运用了渐变的橙色，代表速度与热量。

5. 纯度对比

纯度对比也叫色彩的饱和度，是指色彩之间因纯度差别形成的对比。纯度对比使色彩显得稳重、含蓄。

每种颜色都有自己的纯度值，可以将其划分为高、中、低三个纯度阶段。靠近明度中轴线的为低纯度色，靠近色相环的为高纯度色，中间部分称中纯度色。纯度对比大体可划分为七种：鲜强对比、鲜弱对比、中强对比、中弱对比、浊强对比、浊弱对比和最强对比。高纯度的色调给人积极、乐观、强烈、活泼之感；中纯度色调给人高级、文雅、稳重之感；低纯度色调给人消极、颓废、与世无争之感，如图3-12～图3-14所示。

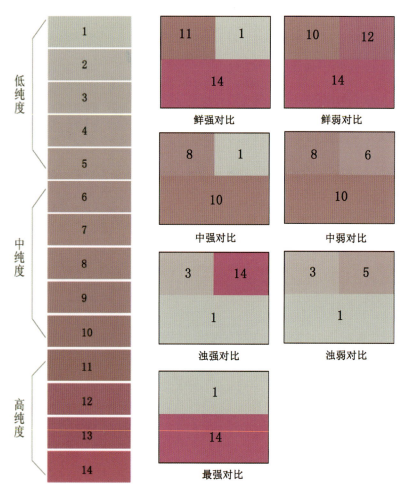

图3-12　纯度对比一

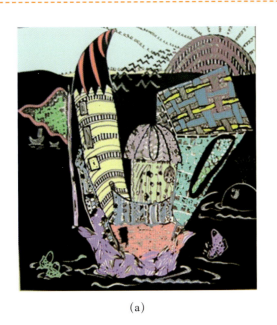
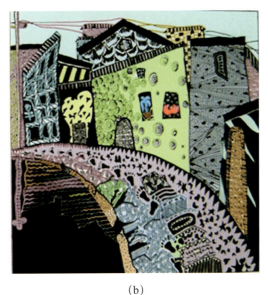

(a) (b)

图3-13 纯度对比二

注释：图3-13虽然用了很多的色彩，但是由于降低了纯度，所以画面十分和谐统一。

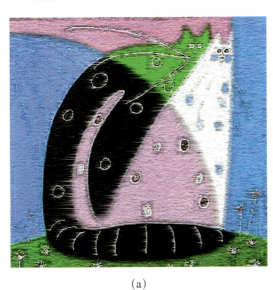
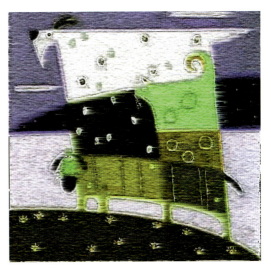

(a) (b) （作者：李莹）

图3-14 纯度对比三

注释：图3-14所示的作品通过降低色彩的纯度使画面更加和谐，画面加强了明度对比，营造出一种高级的灰色调，使画面笼罩在优雅、肃静的氛围中，以不艳丽、不张扬、较稳定的颜色，表现出朴素的风格。

6. 冷暖对比

冷暖对比指由于色彩感觉的冷暖差别而形成的色彩对比。暖色调在色相环中以红色、橙

色和黄色为主，也包括无彩色的黑色，暖色给人热情、温暖、活泼和生机勃勃的感觉。冷色调在色相环中以青色、绿色和紫色为主，也包括无彩色的白色，冷色给人寒冷、清爽、安静的感觉。当然冷暖的色彩感觉也是相对的，或者是相比较而言的。在装饰画创作中，要注意处理画面的冷暖，即画面的冷暖对比，也叫色性对比。例如，黑色能增进邻近暖色之暖，白色能减弱邻近暖色之暖；反之，冷色近于黑色就失去光明，邻近白色则增进光辉。金、银色在设计中主要起点缀和调和作用。

设计内容：通过一幅由红和绿两个对比色组成的图，一步步进行调和使画面产生节奏感，给人一种不带尖锐刺激的和谐与美感。通过降低双方或一方纯度使画面协调，或通过间色做间隔，如适当添加黑、白、灰，使色彩柔和。用分隔的方法分隔整幅画面，并以邻近色填充，使绿色和红色不那么刺激神经。

设计效果如图3-15～图3-19所示。

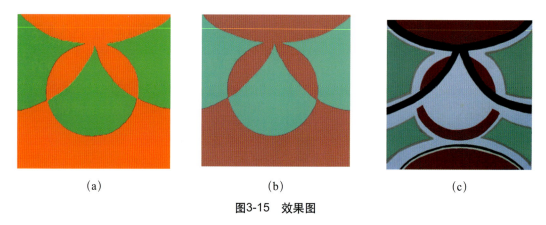

(a) (b) (c)

图3-15　效果图

注释：图3-15（a）中加入黄色，使红色和绿色呈现暖色调；图3-15（b）中加入蓝色，使画面呈现冷色调；图3-15（c）中适当添加黑、白、灰，使色彩柔和，并利用间隔法分隔画面。

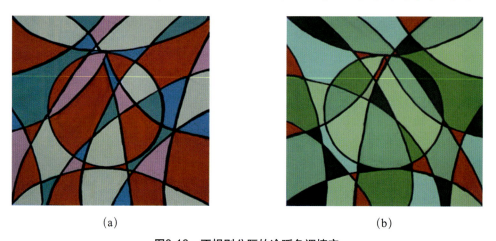

(a) (b)

图3-16　不规则分隔的冷暖色调填充

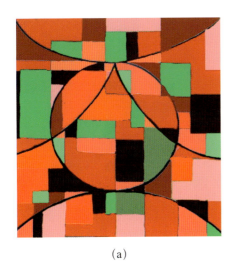 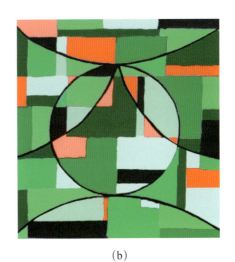

(a) (b)

图3-17 冷暖色面积对比

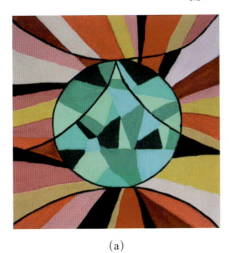 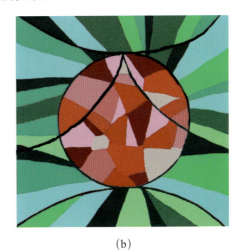

(a) (b)

图3-18 依形填色

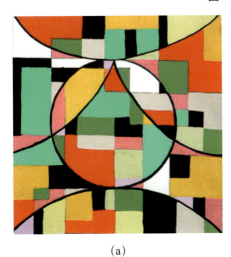 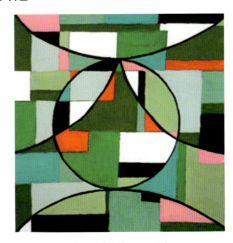

(a) (b)（作者：邵希）

图3-19 平分色块

注释：通过不同的调和方法，消除红和绿的色彩矛盾，让画面和谐生动。色彩的对比是绝对的，调和是相对的，对比是目的，而调和是手段。

7. 面积对比

视觉所能观察到的色彩现象定有面积存在，两种或两种以上的色彩共存于同一视觉范围内，必定会产生不同的面积比例，不同的面积比例使色彩显示出不同的强度，产生不同的色彩对比效果，如图3-20所示。

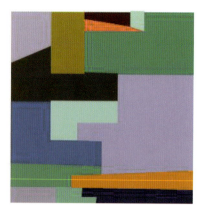

注释：图3-20所示的面积调和利用不同面积大小的色块构成，将其冷暖颜色面积对比拉开，也不会使画面对比过于强烈。

图3-20 面积对比（作者：张钰爽）

形与色彩的面积大小直接影响画面的效果。色彩搭配要考虑大面积色彩的安排，大面积色彩在装饰画中起到主色调的作用，而且具有远视效果。当两色对比过强时，为了画面的整体协调，可以不改变色相、纯度、明度，而扩大或缩小其中某一色的面积来进行调和，如图3-21所示。

(a)

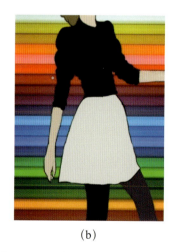
(b)

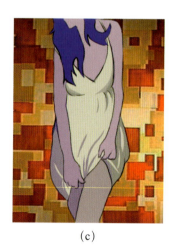
(c)

图3-21 面积对比（作者：王嘉）

注释：图3-21所示的这三幅装饰画都是以女性为题材，背景运用大面积的高纯度的色彩渐变、混合空间、几何形重复的表现方法，使主体人物更加突出。强烈而鲜艳的色彩关系增强了画面的装饰效果，简洁的人物造型打破了传统主题与背景的色彩关系，用绚丽的背景颜色反衬出低纯度的前景人物，是一种以繁杂衬托简洁的现代表现方法，赋予画面强烈的时代特征。

8. 位置对比

色彩的位置有主次、中心、边缘、远近、包围、前后之分等不同形式。好的中心位置会有主角的感觉，容易识别。色彩之间出现穿插、压叠，也会造成前后的空间关系，如图 3-22 所示。

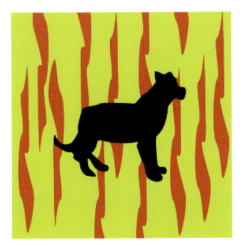
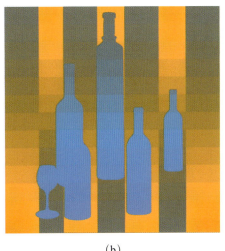

（a）（作者：张钰爽） （b）

图3-22 位置对比

注释：图3-22（a）用纯黄色背景，使红色火焰和黑色小狗的剪影更加明显，位置关系明确，主次分明。

3.2 色彩调和配色

"调"是调整、调配、搭配、组合等意思。"和"可做和谐、融洽、适宜、有秩序、有规矩、有条理、恰当等解释。"调和"一词有两种含义：一种指对有差别的、有对比的，甚至相反的事物，为了使之成为和谐的整体而进行调整、搭配和组合的过程；另一种指不同的事物合在一起之后所呈现的合一、和谐、有秩序、有条理、有组织、有效率和多样统一的状态。色彩的对比与调和是一个设计的两个方面。色彩的调和是指几种色彩相互之间构成的较为和谐的关系，色彩合理搭配，产生统一和谐的效果。它是伴随着对比的另一种表现形式，色彩对比的减弱就意味着趋向调和。色彩调和的方法有很多，如下所述。

1. 明度调和

无彩色系与有彩色系调和最易，不需考虑色相，因为任何有彩色与无彩色都可调和，但必须考虑色彩明度对比要大些，不要过于微妙，一般要在5度以外。

2. 纯度调和

色相如果在色相环上距离很远，色彩刺激太强，可以使用降低纯度的方法进行调和，降低附属色的纯度。

3. 色相调和

同色相的调和是将相近的几个颜色搭配在一起，形成的一种微妙、和谐的配色关系。由于色彩的长相过于相近，适当变化色彩的纯度和明度的差别，可使其产生活泼感。

（1）邻近色相调和的色相有一定变化，适当变化色彩的纯度、明度、面积，可使色相形成主次关系，产生明快的色彩效果。

（2）类似色相调和，因为色相本身有一定对比度，所以容易出现较好的平衡关系。适当变化色彩的纯度、明度、面积，可使其更加完美。

（3）对比色相调和与互补色相调和，因为色相本身的距离较远，对比较强。

4. 其他调和

色彩调和还具有以下五种方法。

（1）改变色彩的对比面积进行调和，应有主有次，主体色彩要占有优势。

（2）使用黑、白、灰或金、银等光泽色分隔对比色，使画面和谐统一。

（3）增加间色，形成多色相调和，使得对比强烈的色彩互相靠近。

（4）对比色按序列推移调和，使色彩有序过渡。

（5）利用色立体按秩序调和，利用色立体横竖切面上的色彩进行调和。

色彩的强弱、明暗、形状的和谐与对比、面积大小、画面的节奏韵律等诸多因素都要根据所要表现的内容与风格而调节，如图3-23和图3-24所示。正像每天都要根据天气的变化去增减衣服一样，根据场合的不同去选择服装的款式，使自己总能在保暖与美观上形成协调。

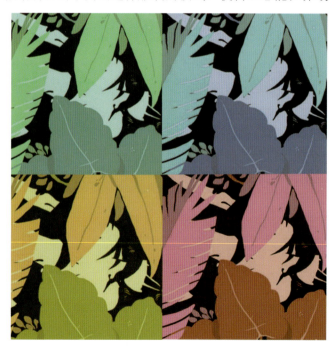

图3-23　色彩配色调和（作者：王明政）

注释：图3-23通过不同的色调调和，使画面呈现不同的视觉感受，冷与暖的季节感同身受。

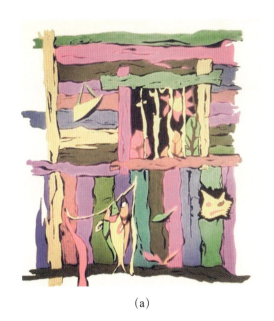 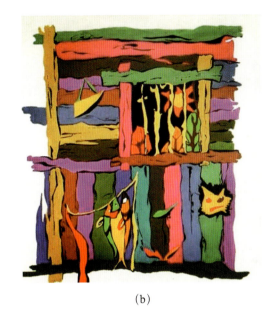

(a) (b)

图3-24 色彩配色调和（作者：钟政楠）

注释：图3-24运用了色相对比调和、纯度对比调和等方法，给人一种轻松愉悦的视觉感受。画面以黄色与红色为主，突出温馨和谐的氛围，猫和鱼之间的互动也使画面更加生动活泼，通过调节色相之间的纯度与明度使画面完整统一。

如果我们把对比调和形容为一架钢琴，不懂琴理的人，只能弹出嘈杂的声音，这不能称为音乐。乐章的动人在于作曲者发自内心的情感，有组织、有秩序地将音符编排组合成乐曲。其实世间的万事万物万象，都蕴含着调和美的因素，美的本质都是相同的。我们可以将美丽的画变成醉人的诗篇，也能将优美的音乐变成动人的色彩。画面需要稳定与平衡，它符合我们朴素而古典的审美规范，使人感到舒适与安全。而调和不是一成不变的，是变化中的平衡。

3.3 色彩的基调

色调的力量来源于画家对生活的激情和创作精神。一幅优秀的装饰画作品，色彩的基调选择与处理是成败的关键。装饰画是感觉的艺术，十分强调主观色彩给人以心理作用和情感表现力。画家通过将不同明度、不同色相、不同纯度的色彩组合成一种调式，不仅可以达到预想效果，还可以表现出画面的层次感和空间感。了解和利用色彩的生理和心理要素、色彩与情绪之间的感情关系，可以使画面具有深邃的艺术魅力。

装饰画的特有调式可以带人进入一种预定的情境之中。例如，繁华的、简朴的、凉爽的、温暖的、亮丽的、轻盈的、沉重的等，使人有赏心悦目、情不自禁的感觉，很容易受到情绪的感染，如图3-25～图3-28所示。

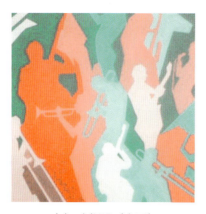
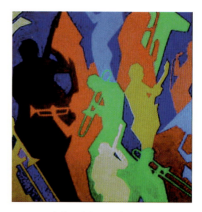

(a) 亮调子（亮丽） (b) 暗调子（神秘）

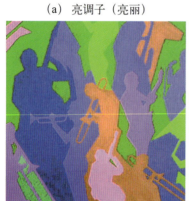
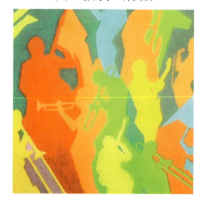

(c) 冷调子（朴素） (d) 暖调子（热烈）

图3-25　色调的情感

注释：如图3-25所示，将复杂的色彩通过取舍、归纳，可形成一种调式，增加了画面的平衡与秩序感。

(a) 偏暖调子 (b) 偏冷调子

图3-26　色调的冷暖

注释：如图3-26所示，画面的调子具有固定的冷暖倾向，可营造一种意境，如果改变画面的色调就会有秋和夏的不同感觉，明快的绿色调清爽朴素，金黄色调温暖华丽。

图3-27　《宁静的夏天》（作者：康馨）　　　图3-28　《舒缓的浪漫》（作者：康馨）

注释：图3-27所示的宁静的色彩，采用冷色系中的绿色绘制了葡萄，是对物体本身色相的还原，让人想起冰凉的水润的葡萄，内心仿佛置身于宁静的夏天。而图3-28所示的舒缓的色彩，相比同为暖色系中的红色，黄色的色相没有那么强烈，使人感到舒服。

色彩的基调要完整统一，它决定着画面的风格调式。尤其在颜色丰富多变时，更需要构成一种调子，画面调式不统一，会使人产生支离破碎的感觉。下面就简单地分析一下色彩的常用基调。

1. 暖色调

暖色能调动和刺激人们的情感，红色或黄色给人暖的感觉，使人想起温暖的火和阳光，如图3-29所示。因此，红、橙、黄等暖色就构成了暖色调，暖色调适宜表现热烈、欢快、狂放、喜庆的内容。当然冷暖是相对的，比如，在红色系当中，当朱红与紫红相对比时，朱红就是暖色，而紫红就被看作冷色。

2. 冷色调

冷色是让人安静的颜色，通常指蓝色、蓝绿、蓝青和蓝紫等颜色。这是大自然的色彩，天空、海洋都是蓝色，清新雅致的蓝色融合了大海的雍容和天空的明朗，冷色内敛沉静中透着清爽与自在，所以冷色让人们产生了清凉、宽阔、静寂和深远感。蓝色、蓝绿色会使人们联想到冬天、大海、月夜等。冷色调适宜表现恬静、淡雅、清新的主题。冷静、理智似乎是冷色的个性，用冷色渲染的画面一般带有平静、安宁、开阔的感觉，但图形元素在这里也起到很大的作用，如图3-30～图3-32所示。

图3-29　暖色调

色彩构成

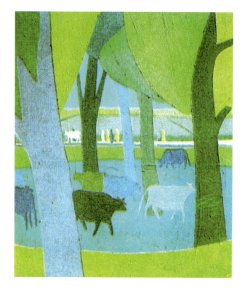

注释：图3-30所示的作品虽以冷色调为主，但画面构图带有强烈的动势，因此充满热量和动力。图中用了退晕的绘画技法，使得画面色彩单纯柔美，宁静中透着和谐。

图3-30　冷色调一

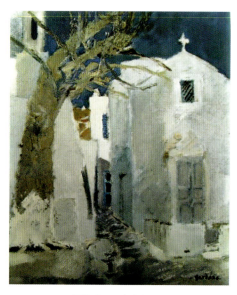

图3-31　冷色调二

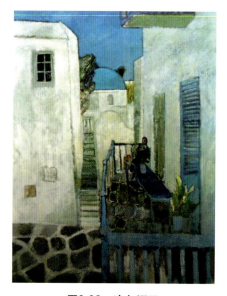

图3-32　冷色调三

注释：图3-31和图3-32所示的作品用冷色渲染画面，带有平静、安宁、开阔的感觉，两幅画于宁静中透着和谐纯美。图3-31用了平涂的技法，色彩单纯柔美；图3-32用过渡色渲染，使人仿佛进入了梦幻世界。

3. 鲜色调

鲜色调是色彩纯度最高的色调，色感强烈。视觉效果非常鲜艳，感觉生动、华丽、兴奋、自由、积极、健康又充满活力。这种色调常常用于儿童游乐的场所、幼儿园等，充满欢乐、动感和朝气。在设计中通常搭配黑、白、灰或金、银色，使其能够达到活泼而稳定的效果，如图3-33所示。

色彩的设计方法 第3章

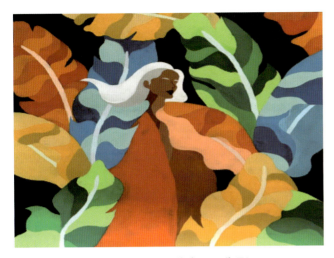

注释：图3-33所示作品的颜色的纯度高，给人醒目、跳跃、光彩夺目的印象。

图3-33 鲜色调（作者：汪欣月）

4. 灰色调

灰色调不单指纯灰色，它还包含色彩调入不同程度、不等数量的灰色，使画面的总体色彩倾向于低纯度的灰调子。灰色调的明度可高可低。灰色调沉稳、大方、古朴、雅致，有情调，具有大气的时尚气质。与其他色彩搭配时，更加突出与之搭配的色彩的个性，既独立又谦和，如图3-34所示。

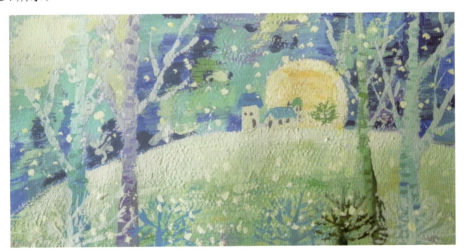

图3-34 灰蓝色调（作者：王志鹏）

注释：图3-34所示的作品采用冷灰调子，显得雅致、宁静，有一种远离喧嚣的寂静感。

5. 浅色调

浅色调是被白色或灰色淡化了的颜色，有洁净、凉爽之感，犹如雾气弥漫画面。再丰富的色彩统一在浅色调中，也会呈现甜美、平静、清新、轻柔的和谐感觉。这种色调适宜表现轻松、抒情、幽静、淡雅、柔和的内容，如图3-35～图3-38所示。

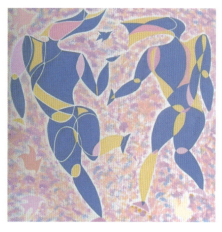 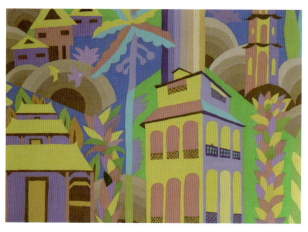

图3-35　浅色调　　　　　　　　　　　　　图3-36　中浅色调

注释：图3-35所示的作品是一对抽象变形的人物在满天的花海中奔跑跳跃，浅色调的背景显得很耀眼，衬托出稍深色的人物，显示出积极向上的精神状态。图3-36所示作品则将所有的颜色混入白色，整体色调显得淡雅而清爽，多种色相因明度接近而统一在一个画面中。

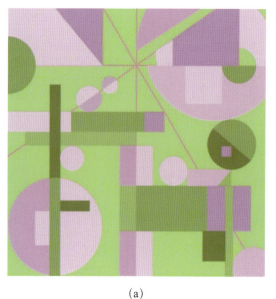 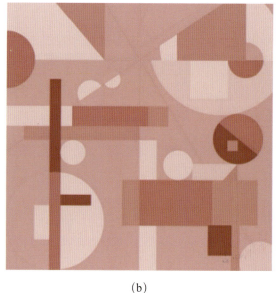

　　　　　　　　(a)　　　　　　　　　　　　　　　　　　　　(b)

图3-37　浅色调（作者：张钰晗）

注释：图3-37中高明度色相属于浅色调，如柠檬黄、橘黄、黄绿等，在色相中调入数量不等的白色或浅灰色也会形成浅色调。浅色调明亮、柔软、温和、轻盈、飘逸，给人安静舒适的感觉，若搭配其他纯色会更加漂亮。

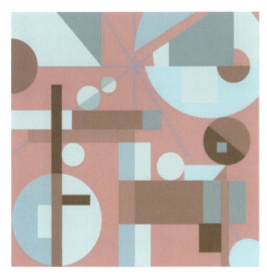 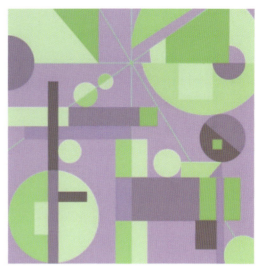

图3-38　浅中色调（作者：张钰晗）

注释：图3-38所示的作品中明度居中，感觉随和、朴实、大方、稳定。

6. 暗色调

暗色调给人一种沉思、凝重之感。在颜色中调入黑色，会使色彩变得深重、不透明，属于低明度、低纯度的色彩，有一种厚重的温暖感。由于暗色调缺少刺激和生机，一般暗色为重的画面都会用少量的亮色来点缀。暗色调有分量、有深沉感，如图3-39和图3-40所示。

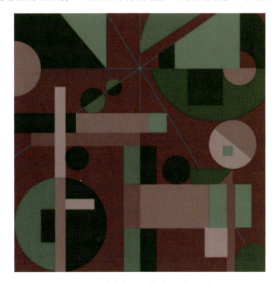

图3-39　暗色调（作者：张钰晗）

注释：暗色调有深蓝、紫罗兰、蓝绿、蓝紫、红紫、黑色等。若在色相中调入数量不等的黑色与深色也会形成暗色调。暗色调给人以安静、神秘、充实、强硬、稳重的感觉，不落俗套。

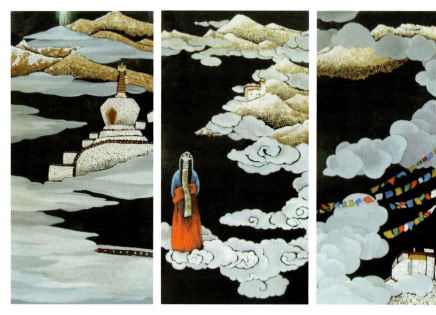

图3-40　漆画作品

注释：图3-40所示的三幅漆画作品采用了"之"字形构图，色彩庄重、稳定而富有节奏感。强烈的黑白对比使得画面具有神秘和深远的意境。从造型角度看，均衡既是力的均衡又是量的平衡，各种色块要在人的视觉垂直轴线两端保持平衡。

7. 强对比的色调

强对比的色调是指使用高纯度的颜色所绘制的画面，它很少掺杂黑、白、灰的颜色或其他色。整个画面色彩饱和度高，给人以强烈的感官刺激。这种色调多用于烘托热烈的气氛，表现活泼可爱、乐观喜庆的题材，如图3-41和图3-42所示。

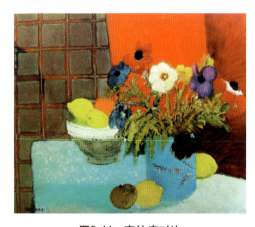 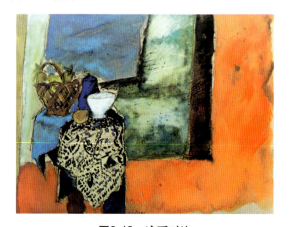

图3-41　高纯度对比　　　　　　　　　　图3-42　冷暖对比

注释：图3-41和图3-42所示作品采用的都是对比色，红和蓝，冷和暖，当然也用了一些黑色、白色来调和，色彩绚丽。其中，图3-41所示作品采用油画笔触的方法使色相自然过渡，花的形象栩栩如生，充满生命力。

8. 弱对比的色调

弱对比的色调多是含灰的色调和低彩度的色彩搭配，其给人以素淡稳重的感觉，朴素、典雅，带有淡泊名利、超脱世俗的冷漠感。尤其是浊色朴素，柔和且从容，给人不透明感。浓重的浊色调画面带有温暖、亲切、厚重之感，如图3-43所示。

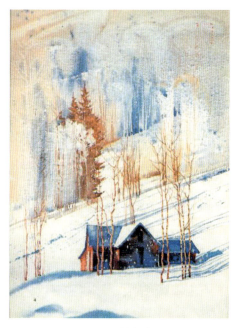

图3-43　偏灰色调

注释：图3-43所示作品采用色相的弱对比，保留明度对比，画面的冷色处理给人一种自然的清爽感。选用不同的处理技法，使得画面产生清晰和朦胧的效果。弱对比的调子更是将雪中风景表现得恰如其分。

3.4　色彩的组织运用与关系处理

好的设计作品，观者首先会被色彩吸引，接着是图形表现的生动性，人们在看到了色彩和图形之后才能深入内容。所以设计师组织色彩的思维过程中，始终体验着一种特殊的情感——美感。色彩关系的组织对于作品的语言表达十分关键，我们只有深入了解色彩的组织规律，才能在设计中完美诠释色彩。

3.4.1　构图与色彩的对称均衡

在造型艺术中，均衡是组成视觉形象的重要因素，对称好比天平，平衡好比秤，是设计中求得重心稳定的两种结构形式。在实际应用设计中，应根据实用与审美的需要，或采用不同的形式，或采取多种形式的结合，使变化与统一、庄重与活泼、动与静相互结合，求得完美的平衡感，如图3-44和图3-45所示。

图3-44　图形对称　　　　　　　　　图3-45　图形均衡对称（作者：李文艳）

注释：图3-44的画面以绿色和橙色为主色调，表现出春天和秋天的季节，带给人独特的色彩感受，同时以相近的形状、相似的色相或相同的明度来营造出相同的重量感，形成一种对称的平衡感。图3-45用抽象的色块来表现画面，给人一种稳定的动感。

从色彩角度讲，色彩均衡是形式美的另一构成形式。虽非对称状态，但由于受力学上支点的影响，在精心处理等量不等形的状态时，合理地表现出相对稳定感，可以使生理、心理感受更加舒展。这种形式既活泼又丰富有趣，也最能适应大多数人的审美要求，如图3-46所示。

 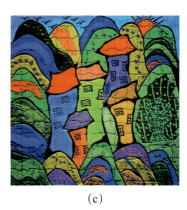

(a)　　　　　　　　　　　(b)　　　　　　　　　　　(c)

图3-46　色彩均衡（作者：李柯言）

注释：图3-46所示的三张设计以建筑物为主题并结合花草树木等一些自然景物，运用鲜亮的色彩，形成较强的视觉冲击力。此作品通过对房屋的变形，在视觉上使画面具有饱满感、充实感，对画面的色彩进行均衡的处理，让整个画面中的色彩布局冷暖、强弱、大小、明暗等因素反复交错、相辅相成，使整个作品充满了力量感，在视觉上达到形和色的统一与平衡。

经验提示：格式塔心理学研究表明，每一个心理活动都趋向于一种最简单、最平衡和最规则的组织状态。在美学中，平衡是指美的客体对象各部分之间等量而不一定等形、等质、等价，对等而非排列上整齐划一的对称。

3.4.2 画面的色彩搭配

在我们将各种色彩互相搭配时，应注意不要使画面色彩有明显的冲突。从纯度上讲，低纯度的色彩可以衬托鲜明的色彩，使画面有前后层次。

从明度上讲，根据色调和形状的需要，设计好明度的距离能形成轻、重、动、静的效果。明亮色是轻盈而浪漫的，灰暗色是重浊而深沉的。如果没有灰暗的色彩衬托，明亮色彩的特征也显现不出来，如图3-47所示。

注释：图3-47所示作品中的女性服装设计采用甜美的色彩，如红、粉红、深浅紫色等，浪漫中带有清新。再用明度来调节画面，使人感觉干净亮丽。

图3-47 服装设计的色彩搭配

从色相上讲，在搭配色彩时，应以一种色调为主，即暖的色调点缀少量冷的色彩，强烈的色调点缀柔和的色彩。在这里，要将色量和比例关系结合在一起来考虑。只有将色彩的明度、纯度、色相、面积、肌理、强弱等因素综合考虑，才能在色彩的搭配上呈现既统一又有差别的生动活泼的和谐效果，如图3-48～图3-50所示。

 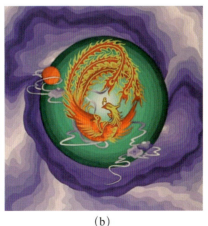

(a)　　　　　　　　　　(b)

图3-48 对比调和

注释：图3-48（a）所示作品的背景用金黄色相均匀铺垫，再以传统纹样进行装饰，显得庄严而华丽。图3-48（b）所示作品的背景用明度推移的方法进行变化，中心采用对比色衬托凤凰，

有很强的紧凑感。

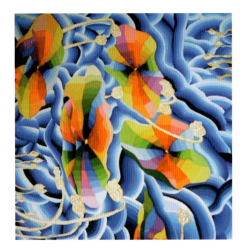

图3-49　推移调和

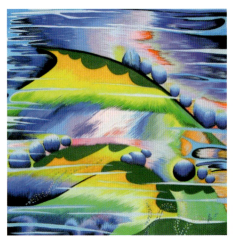

图3-50　对比调和

注释：图3-49和图3-50所示作品的图形用色相推移、背景明度推移的方法使画面更有层次感。

　　色彩的调和搭配是在大体统一、局部对比的调整中建立的。色彩的对比不是无度的，它蕴含着秩序。无序只能使画面杂乱无章，丧失主题。画面中的形状、色彩、肌理、明暗都可以因为彼此或自身的差异而形成对比，也可以因为彼此的类似趋于调和，如图3-51～图3-56所示。

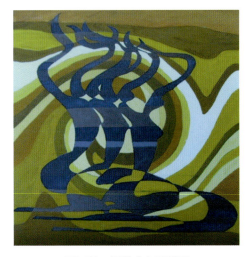

图3-51　低纯度色彩搭配

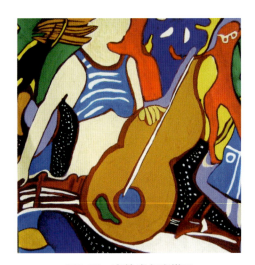

图3-52　高纯度色彩搭配

注释：图3-51所示作品中含灰的色调，舒展的曲线将画面融入一种唯美的境界，充分展示了水粉的含蓄表现力。图3-52所示作品中鲜亮明快的色块对比、均匀的平涂效果，使画面水润自然，这是水粉覆盖力带来的优点。

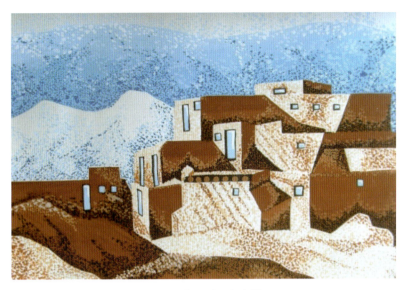

图3-53 冷暖对比色彩搭配

注释：图3-53所示作品中运用了一点儿肌理的效果，表现了前后的空间关系。在色彩上，使用了冷暖的强对比的色彩；在明度上，背景的高明度与前景的深色调形成明显的对比关系，画面鲜亮明快。

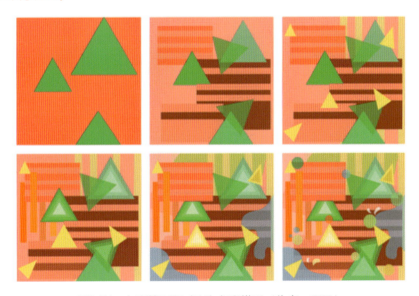

图3-54 色彩的面积对比和色彩搭配（作者：夏盈）

注释：图3-54所示作品是两种纯度较大的颜色。横向观看，图一视觉冲击力过大；图二融入同类色，缓解了色彩冲击力；图三加入一点儿黄色后提亮了画面，并且丰富了色调；之后加入蓝色，点缀一点儿冷色调，使画面更丰富，但总体有一点儿凌乱。由此可见，掌握颜色添加的度非常重要。

色彩构成

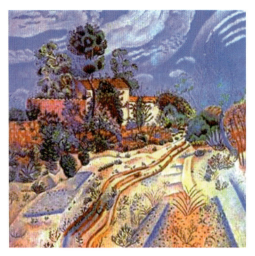

图3-55 蓝紫色调搭配

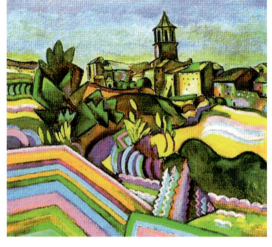

图3-56 黄绿色调搭配

注释：图3-55和图3-56所示的这两幅作品，采用艳丽的对比色，表现出理想中的梦幻色彩，再加上夸张的变形和有动感的线条，使画面产生强烈的秩序感和节奏感，仿佛让人回到了儿时天真无邪、贪玩的情境。

亨利·马蒂斯

亨利·马蒂斯（Henri Matisse，1869—1954），法国著名画家、雕塑家、版画家，野兽派创始人和主要代表人物，代表作有《豪华、宁静、欢乐》《生活的欢乐》等，其中《开着的窗户》是野兽派的代表画作。他的作品融入印象派的精华并吸取东方艺术与非洲艺术的元素，形成了自己独特的画风。作品线条流畅并富有节奏感，色彩纯粹而自然，如图3-57～图3-59所示。

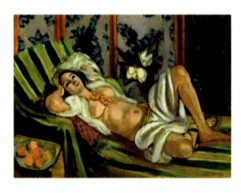

图3-57 亨利·马蒂斯作品一

注释：图3-57所示的作品线条飘逸自然，色彩纯度较高，整个画面颜色协调统一。

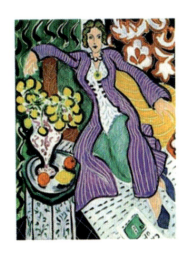

图3-58　亨利·马蒂斯作品二

注释： 图3-58所示的作品中，大量的红色使画面呈现出温暖的氛围，窗前一块绿地又使大面积红色的画作显得活泼自然。

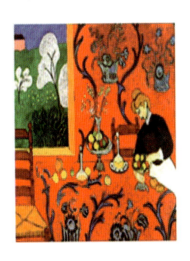

图3-59　亨利·马蒂斯作品三

注释： 图3-59所示的作品充满了装饰感、追求原始化、单纯化。

本章讲述色彩在设计中的面积、形状、位置，以及色相、纯度、明度等对视觉刺激的差别，构成了色彩之间的对比。通过本章的学习，使学生认识色彩调和的规律，通过色彩配置和组织，追求美感，达到建立秩序，构成富有变化的色彩和谐统一的艺术形式。

色彩构成

1. 怎样理解对比调和是整体与局部的关系？
2. 色彩构成的调和的方法有哪些？
3. 如何掌握色彩画面的平衡关系？

1. 明度对比

选用有彩色或无彩色，用一个图形，采用变换明度的方法绘制。明度图形尺寸为 7cm×7cm。

例图效果如图3-60所示。

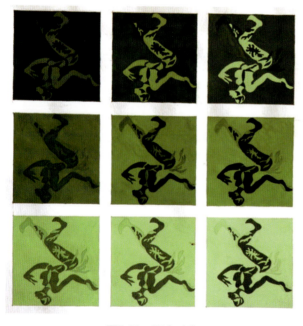

a.高长调、高中调、高短调

b.中长调、中中调、中短调

c.低长调、低中调、低短调

图3-60 明度对比

2. 色相对比

选3～5种高纯度颜色。以相同图形做同类色、邻近色、对比色、互补色的色相练习。作品尺寸为10cm×10cm，共4张。注意色面积的运用，图形之间的间隔为2cm。

例图效果如图3-61所示。

同类色相对比、邻近色相对比

对比色相对比、互补色相对比

图3-61 色相对比

3. 纯度对比

选3~4种颜色，用变换纯度关系的方法，以相同图形，构成两组不同的纯度调子：高纯度的对比、低纯度的对比。（可用计算机完成）图形尺寸为10cm×10cm。

例图效果如图3-62所示。

低纯度的对比

高纯度的对比

图3-62 纯度对比

第4章

色彩的视觉心理

讲解：色彩的视觉心理

色彩构成

学习要点及目标

1. 讲述人们对色彩的反应与心理感受。
2. 提高人们对色彩的心理认知。
3. 分析色彩的形象特征和艺术语言。

本章导读

色彩感觉是人类与生俱来的特殊功能,动物眼里的世界多是黑白的,而人类眼中的世界是彩色的。色彩的心理反应主要表现在错觉与幻觉中。色彩有收缩和膨胀感、前进和后退感、冷暖与轻重感。它带给人们的心理过程是从视知觉—感受—联想—象征—意义。同时色彩也具有很强的象征性,甚至可以说,每一种色彩都有心理联想意义,即由对色彩的经验积累而变成对色彩的心理规范认同,如图4-1所示。

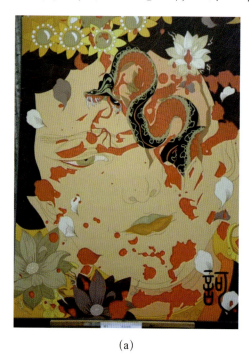
(a)

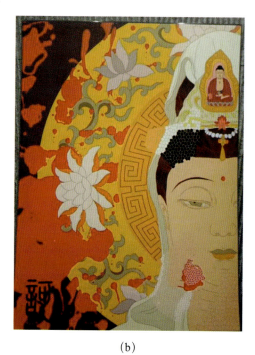
(b)

图4-1 色彩的象征

注释:图4-1所示的作品运用敦煌壁画常用的色彩——朱砂之雅致、深红之稳重、中黄之明艳、白色之纯洁,烘托出佛教庄严、神秘的气氛。其所选题材内容丰富,构图饱满,仿佛在给民众讲述佛经的故事。

色彩是一种视觉感受。色彩的象征源于人们对生活的观察、记忆、联想,是人主观情感与客观对象的交流而形成的一种心理暗示。由于人们长期生活在色彩环境中,对色彩也产生了深厚的审美兴趣,并赋予色彩一定的象征意义。

色彩在视觉艺术中的作用是非凡的，它左右着人的情绪变化。美国色彩研究中心做过一个试验，研究人员将煮好的咖啡分别装在红、黄、绿三种颜色的咖啡杯内，让参加试验的一组人品尝比较。得出的结论是品尝者一致认为咖啡有多种味道，绿色杯内的咖啡感觉有点酸，红色杯内的咖啡感觉更香浓，黄色杯内的咖啡味道较淡。由此专家们得出结论，包装的色彩可以起到强化商品特质的作用。色彩使人产生联想会增加商品的副值，在商品包装设计中，利用色彩的心理联想特征，可以更好地烘托商品主题。

色彩感觉是人类与生俱来的特殊功能，人在观察外界物体时，对色彩的注意力占了80%，对形的注意力仅占20%。有句俗话叫作"远看颜色，近看花"，这些说法更让色彩成为最重要的视觉对象。在传达心理感受方面，色彩具有象征性，甚至可以说，每一种色彩都有心理联想意义，如图4-2～图4-4所示。

(a) 冷调子给人以诡异感

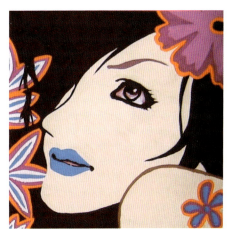
(b) 暖调子给人以柔媚感

(c) 弱对比给人以神秘感

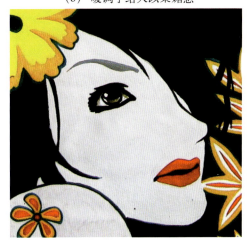
(d) 强对比给人以爽快感

图4-2 色彩的情感语言

注释：色彩能引起人的心理活动、联想与审美意识。色彩的联想是自由的，但也有一定的规律性。同样的构图，只要改变了色彩的搭配，就会形成不同的意境。在图4-2（a）中，绿色的环境中美女的脸有种诡异感。当换成粉色的调子，就产生了一种柔媚、甜美的感觉。

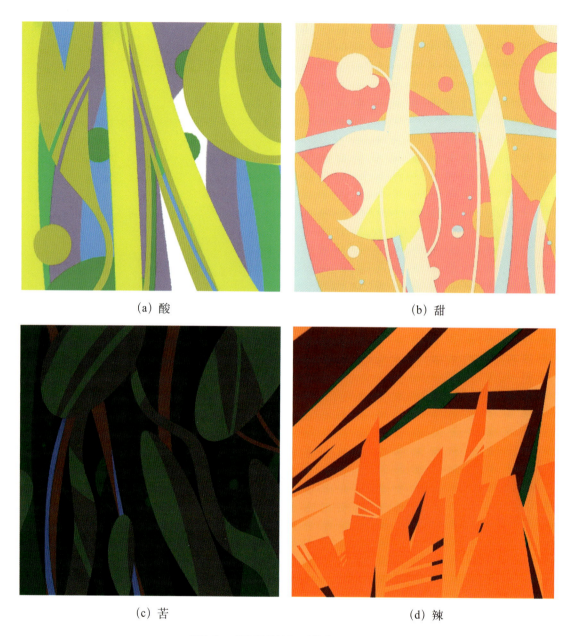

(a)酸　　　　　　　　　　　　(b)甜

(c)苦　　　　　　　　　　　　(d)辣

图4-3　《酸甜苦辣》（作者：王磊）

注释：图4-3所示作品通过对色彩的感受去表现味觉，(a)酸——以柠檬黄为主；(b)甜——以糖果粉为主；(c)苦——用暗色绿来表示；(d)辣——辣椒的红色，爆裂的辣、爽口的辣、香味十足的辣，所以在形体上就用了比较丰富的尖锐的形状。

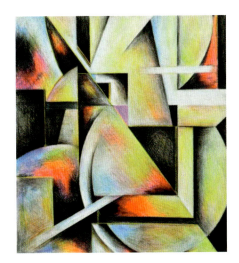 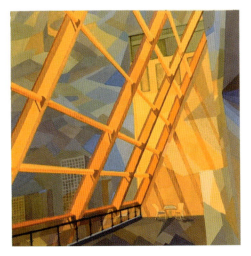

图4-4 色彩的乐章

注释： 图4-4所示作品中通过线、面的分割，使画面多变却不失秩序感。

4.1 色彩的个性

色彩有着鲜明的性格，例如，红色象征热情和危险，蓝色象征宽广理智，橙色象征温暖和积极等。除了象征作用,色彩另一种重要的作用是感情表达。以蓝、紫色为主的冷色系，以红、黄为主的暖色系，以黑、白、灰为主的无彩色系，分别带给人不同的情感体验。当然不同的人也会对某些色彩有偏爱。

就色彩而言并无好坏之分，只要了解每种色彩的性格，并加以很好地把握、利用，它们就会放出美丽的光环。下面来分析一下不同色彩的个性特征。

黑色：象征威严、神秘、严肃、沉着、冷漠、精干、包容。黑色是一种带有无限神秘与延伸感的色彩，职业装多选择黑白颜色搭配，显得干练与敬业。

白色：象征光明、纯洁、圣洁、善良、虚无与开放，比如白色婚纱暗喻了新娘的忠贞感情。大面积的白色会给人一种空无与哀伤、无斗志之感。白色是光谱的总和,有一尘不染的超脱感。

灰色：象征平凡、中庸、低调、沉稳、考究、智慧、哲理、沉静。当金属色遇见灰色时显得异常高级。灰色表现了一种与世无争的境界。

红色：是一种浓厚而不透明的色彩，象征挑战、刺激、热情、权威、自信、警告、运动，能量感爆棚。红色是激情色彩，体现了血与火的革命精神。在交通警示色彩中，红色起警示的作用。红色是中国人喜爱的颜色，中国红代表一种喜庆的色彩。

粉红：象征温顺、和蔼、天真、温柔、甜美、浪漫。粉红色的颜色体现了善良、爱情、浪漫、友善，飘飘然的美丽女性气质。浅粉传递出温软、甜美的梦幻感。

橙色：辉煌的顶点，像太阳一般温暖跳跃，气势夺人。橙色展示了秋天的五谷丰登，象征阳光、醒目、亲切、诚恳、开朗、健康。耀眼的点缀色，给人们带来开心、美食、享受的感觉，也是餐饮业常用的颜色。

黄色：是所有色相中最能发光的色彩。金黄色给人以亮光的力量。黄色象征开朗、快乐、

光明、希望、悦目、高贵,具有年轻的发散感,是古代帝王喜欢用的象征权力的色彩。凡·高笔下的向日葵拧着劲地生长,充满强烈生命力。

绿色:是希望之源,也是世界环保组织的色彩,象征稳定、富饶、安全、协调、自由、和平、舒适、生长、活力。绿色是一种生机勃勃的色彩。由于接近自然的色彩,绿色也可放松精神压力。绿色橄榄枝象征着和平。

蓝色:象征深邃、独立、理智、知性、理想、诚实、信赖、深远、广阔、平静,具有专业形象的色彩,是科技类宣传常用的颜色。

紫色:是古代高等级官服的用色,象征优雅、浪漫、高贵、神秘、华丽,是女性偏爱的颜色。紫色仿佛带有香气,充满神秘的魅惑感。由于紫色明度低,一些恐怖片也常用此色烘托气氛。

棕色:象征沉着、厚重、朴素、安定、单调、乏力,适合担当配角的色彩,给人田园与自然的舒适感。

关于色彩个性的作品及注释,如图4-5~图4-8所示。

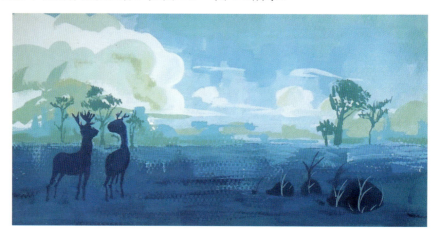

图4-5　《朦胧世界》（作者:徐娜）

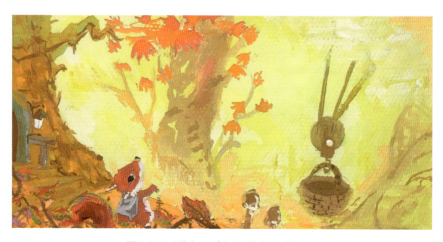

图4-6　《秋色正浓》（作者:徐娜）

注释:图4-5和图4-6所示色彩的个性语言,能够给人们带来视觉和心理上的不同感受和认知。

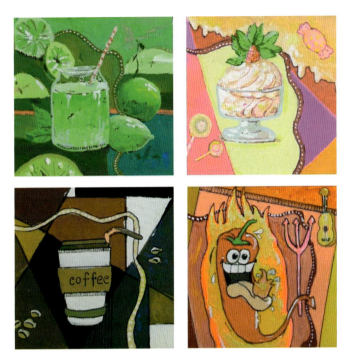

图4-7 《酸甜苦辣》（作者：张复鑫）

注释：如图4-7所示，酸如同青色的柠檬；甜用了温暖的玫瑰色；苦的背景色纯度低，与咖啡颜色统一；辣用了纯度高的红色，给人以刺激感。画面中主题与背景有所区分，有助于营造画面清透、明朗的气息。

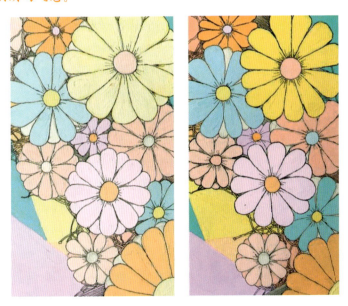

图4-8 《花气袭人》（作者：黄昕烨）

注释：图4-8所示的甜甜的色彩，干净又轻盈，似有淡淡的清香扑面而来。

4.2 色彩的联想

想象与联想是视觉艺术思维训练中最重要的组成部分。没有想象与联想，创意作品就没有了灵魂。想象的天赋对艺术家来讲十分重要，但后天的培养也不可忽视。艺术的想象是建立在对过去的感知、印象、记忆、经验的基础上，具有前卫性。想象不受时空的限制，它可以穿越千年的历史，超脱生死的路障，直到它要去的地方。艺术的联想是将那些散落的记忆、游荡的印象、生活的经验串联起来，使之交汇、交融、交叉、交错，重新组成一个全新的形象结构。

作为设计者，需要培养的就是感觉，设计的作品只有先感动了自己才能感动别人。当一朵白云在蓝天上飘过，那种变幻的色彩会使人魂飘神荡，自由舒畅的感觉会带心随云动而伸展。大自然是一块巨大的调色板，它变着花样地为人们展示着自然和谐的美丽色彩，挥洒八方的斑斓炫目，让人如痴如醉。丰富隽永的色彩迷幻了人们的视觉，悦动了人们的听觉，诱惑了人们的触觉，芬芳了人们的嗅觉，俘虏了人们的味觉，如图4-9和图4-10所示。

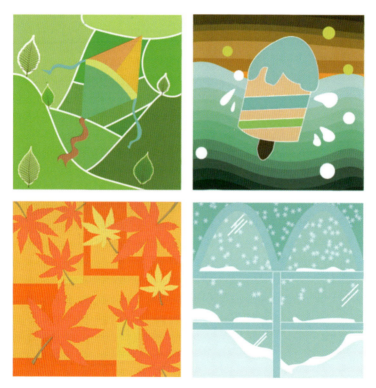

图4-9 《春夏秋冬》（作者：夏盈）

注释：图4-9的主题是春夏秋冬，分别采用了四个季节的代表性颜色和物品，让人联想到春天的绿色、夏天的火热、秋季金黄的落叶、冬季纯净的白色。

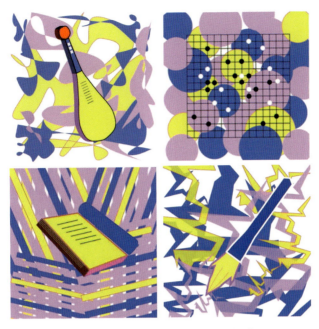

图4-10 《琴棋书画》（作者：张钰晗）

注释：图4-10所示作品主要运用了三种颜色（粉、黄、蓝）来完成这四幅自拟主题作品，色彩调和不冲突。琴棋书画加上现代背景元素，仿佛听到琴声柔和优美，感受到书香的惬意、温馨。高明度颜色会给人欢快、明亮的感觉。

色彩的联想是自由而丰富的，有共性也有个性。色彩的联想也受到人的年龄、宗教信仰、地域、性别、文化、修养、职业、经历、生活环境等影响。

色彩这一概念是伴随人的经验逐渐形成的。社会、民族、民俗、个人等不同原因对某种色彩会有特别的认知，也赋予了色彩独特的内涵，形成了不同的色彩习俗。例如，中国红是我们对红色的偏爱，每逢节日、婚嫁、生日，人们都以红色来渲染喜庆的气氛，节日礼品包装上的色彩也多用红色。美国人偏爱蓝色，因为他们认为蓝色宽广、理性，而埃及人以蓝色为恶魔。法国人讨厌墨绿色，因为纳粹军服的色彩使他们联想到耻辱。西方国家不太喜欢红色，认为红色恐怖，充满暴力，他们更喜欢白色，婚礼上新娘的白色婚纱象征了忠贞、纯洁的感情。而我国古代以白色为丧葬的用色，认为白色不吉利、虚无、哀伤。再有黄色是我国封建帝王的专用色，象征尊严、高贵、光辉、神圣、权威，而西方不太喜欢这种颜色，认为黄色是低级趣味的代名词。了解不同国家和民族对色彩的好恶对设计创意至关重要。

4.2.1 色彩的轻重感与软硬感

色彩的轻重、软硬感主要取决于明度上的变化，明度高的亮色让人感觉轻软，明度低的暗色让人感觉重硬。另外，由于物体特有的色彩不同，人们会通过这一物体的色彩印象来联想色彩的轻重、软硬度感，实际的色彩本身没有重量。例如，白云是轻的，白色也就有了轻的感觉。白、浅颜色都能产生轻飘、升腾、移动、灵活等感觉。明度高的色彩易使人联想到蓝天、白云、棉花等。明度低的色彩易使人联想到土地、钢铁、山石等重物，从而产生沉重、沉闷、稳定的感觉。色彩的软硬感还与纯度有关，高纯度和低明度的色彩有坚硬感，明度高

和纯度低的色彩有柔软感，如图 4-11 所示。

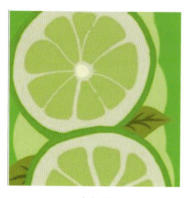

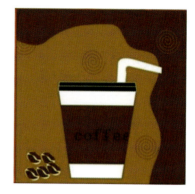

（a）轻　　　　　　　　　　　　　　　　　　（b）重

图4-11　《轻与重》（作者：连鉴栋）

注释：如图4-11所示，图(a)中高明度的浅色显得透亮轻盈，图(b)中低明度的色彩呈现厚重与温暖。

4.2.2　色彩的前后感

色彩的前后层次感与色相、纯度、冷暖等有关，也与色彩背景有关。在白色或自然的背景下，红、黄、橙等光波长的暖色感觉有迫近感，蓝、紫等光波短的冷色有后退感。如果同在暖色的背景下，由于色彩对比强烈，冷色有前进感，暖色则贴近暖背景，反之亦然，如图 4-12 和图 4-13 所示。

图4-12　色彩的前后感　　　　　　　　图4-13　色彩的层次关系（作者：连鉴栋）

注释：如图4-12所示，黄色明度高有前进的感觉，深蓝色与黄色有后退感。图4-13由淡黄色向深蓝色渐次变化，使得画面含蓄、丰富，又有色相上的变化。同时对比强的色彩前后层次感更明显。

4.2.3　色彩的华丽和质朴感

色彩的华丽和质朴感与纯度关系最大。纯度高的有华丽、细腻、圆满感，如色彩斑斓的

凡尔赛宫显得富丽堂皇；纯度低的暗色和重色，给人以质朴、粗糙、简陋感，如图4-14和图4-15所示。

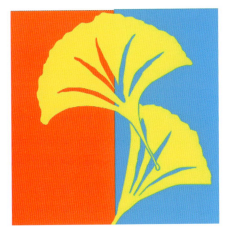
图4-14 华丽的色彩

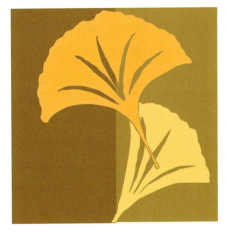
图4-15 朴素的色彩

注释：图4-14中，色彩纯度高，对比强烈，有华丽感。图4-15中，色彩纯度低，对比弱，有朴素感。

4.2.4 色彩的兴奋与沉静感

色彩的兴奋与沉静感与色彩的冷暖、纯度有关，红、橙、黄等鲜艳而明亮的色彩给人以跳跃感，如我们清晨看到朝阳会感到喜悦而兴奋。而蓝、蓝绿、蓝紫等色彩使人感到沉着、平静，如我们看到森林、草地、蓝天，会感到安详、平静。色彩的兴奋与沉静感与纯度的关系也很大，高纯度色彩使人兴奋，低纯度色彩使人沉静，如图4-16和图4-17所示。

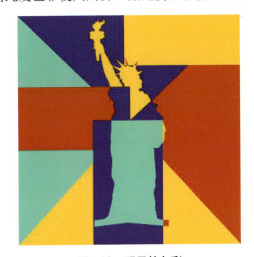
图4-16 醒目的色彩

图4-17 消极的色彩（作者：康馨）

注释：图4-16所示的色彩给人明亮、积极向上的感觉，而图4-17所示的色彩则显得灰暗、消极、低调。

4.2.5　色彩的冷暖感

暖色的代表色有红色、橙色、黄色，能带给人喜庆、热烈、温暖、冲动的感觉，会使人联想到太阳、火焰、热血等；冷色的代表色有蓝、绿、紫，使人们联想到海洋、草地、森林、冰雪、寒月等，给人一种阴凉、宁静、深远的感觉，如图4-18和图4-19所示。

图4-18　《古朴》（学生作品）

图4-19　《海边》（学生作品）

注释：图4-18所示作品给人以温暖、柔和的感觉，而图4-19所示作品的冷色调子清新自然，似一切美好正蓄势待发。

4.3　色彩的形象

色彩在感官上会给人留下深刻的印象，它有极强的吸引力，若想让色彩发挥得淋漓尽致，必须充分了解色彩的特性。一个人对颜色的偏好，恰恰蕴含了其心理和性格，这种偏爱有的是自然天性，有的随时代的变迁或情感的浓淡有所改变。当然，塑造色彩的形象特征离不开构图与形的结合，形的构成加强了色彩的暗示，如图4-20～图4-22所示。

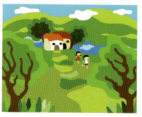
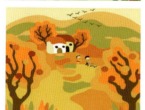
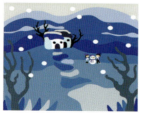

注释：图4-20所示的四幅画以春夏秋冬为主题，春的可爱、夏的活泼、秋的稳重都以明亮的邻近色来描绘，加以明度和纯度上的推移，使画面丰富有层次感；冬的深远以蓝的同类色变化来表现。

图4-20　四季歌（作者：陈厚彤）

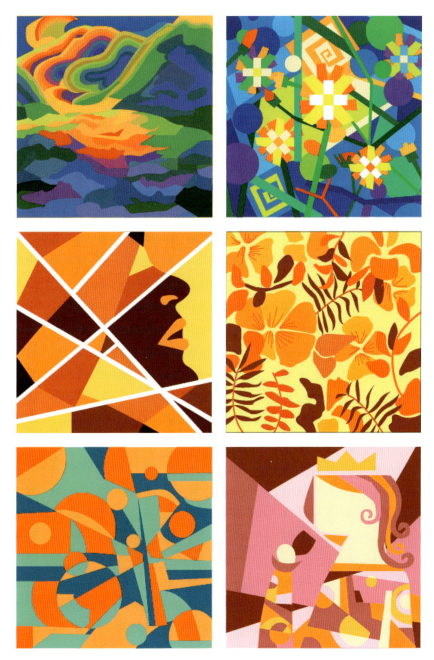

图4-21 色彩象征（作者：陈厚彤）

注释：图4-21所示的一幅幅色彩缤纷的画面像一曲曲乐章，有明快的，有悠扬的，有灰暗的，有震荡的，让人们享受其中。第一幅采用色相推移，第二幅采用色相对比，第三幅与第四幅采用邻近色调和，第五幅采用互补色调和，第六幅采用邻近色对比调和。

图4-22 色彩的象征（作者：周肖舒）

注释：如图4-22所示，色彩是浪漫的、柔似水、硬似刚，可轻轻如蒲公英，可翻滚如波涛，好的色彩运用会将观众带入一种预设的气氛中。

4.4 色彩的偏爱与性格分析

在女性身上，对色彩偏爱表现得更加明显。女性所偏好的颜色常常代表其性格和感情的色彩，色彩其实填充了喜爱幻想的女性们所追求的自身完美的梦境。缤纷如蝶、变幻无穷的色彩是时尚女性的梦想与追求。当女性们穿上时尚别致、个性张扬又色彩斑斓的服装走上街头，都市里就会增添一道最靓丽的流动风景线。

从设计角度来讲，图形新颖固然是重要的，但是色彩合理搭配才是设计存亡的根本。那些性格外向、热烈奔放、做事开朗活泼、情感坦率真诚的人，大多有积极的人生观和豁达的处世哲学，他们喜欢色调鲜艳、纯度较高的色彩，与众不同的色彩使他们脱颖而出、超凡脱俗。

1. 红色

喜欢红色系列的人，性格多活泼、热情、大胆、新潮，自由性强而较为引人注目，对流行资讯感应敏锐，容易感情用事，难免会给人个性倔强之感，比较注重外表修饰，有追求物质欲望的倾向。

2. 黄色

喜欢黄色系列的人，个性积极，喜爱冒险，追随流行时尚，乐观、爽朗，是达观、乐天的交际型人物。生活中他们常常感到不满足，喜欢休闲、自在、随意、简洁。

喜欢黄色的人内心天真烂漫，黄色是所有色相中最能发光的色彩。这类人喜欢交朋友，善于表达内心的喜怒哀乐，最容易使人产生信任感和亲切感。

3. 橙色

喜欢橙色的人好出风头、见异思迁、个性开朗、活泼健康。他们有绚烂的性情、丰富的情感、洒脱的浪漫，魅力四射、光芒普照。橙色也能将黄种人肤色显示出健康感，同时橙色也象征着涌动的激情。

4. 绿色

绿色是大自然青睐的色彩。绿色象征萌芽的爱情，万物的生机，生命绽放。喜欢绿色系列的人是喜爱和平的人，他们是快乐的，重视友谊，盼望过着和平安定的生活。他们往往有很好的人缘，善良而又羞涩，充满爱心、性格坚韧，能勇敢地面对挫折和逆境。

5. 紫色

紫色是最神秘和最浪漫的色彩，钟情紫色的人性情多变，是多愁善感、富于幻想的人。他们姿态优雅，富有神秘气质，不擅长交际，给人冷漠、高傲的感觉；喜欢思索，很会压抑、控制自己的情感。

6. 蓝色

清新雅致的蓝色，融合了大海的雍容和天空的明朗，喜欢穿蓝色系列的人诚恳真挚，富有幻想；喜欢蓝色的人一般都很有才华，他们头脑充满智慧，具有较强的决策能力，责任心很强，稳重而值得信任，内敛沉静中透着清爽与自在，擅长在工作与生活间寻找平衡，努力工作的同时，也善于在闲暇时享受生活的乐趣。但有时又因自我表现意识太强而使人敬而远之。

7. 白色

喜欢穿白色的人有纯洁、疏远之感，白色是所有颜色的综合体，既无比高尚、纯洁、友爱，又充满幻想。它包含多种含义，像盛夏的阳光那样灿烂，又像严冬的坚冰那样寒冷。喜欢白色的人性格开朗、单纯，爱憎分明，喜欢表露，生活中爱清洁，讲究个性特点。

8. 黑色

喜欢黑色的人尊贵雅致，通常很有主见，常给人干练、神秘、内敛之感。他们性格内向，心态阴郁，由于注重个人主义而喜欢孤独，不喜欢受他人约束，往往采取高傲或颓废的态度。

9. 灰色

喜欢灰色的人有成熟、随和的感觉。灰色是代表礼貌的色彩，既不张扬也不沉闷，非常富有亲和力，使人轻易就会对其产生好感。喜欢灰色的人，尤其喜欢安静沉谧，追求闲适而和谐的生活状态。同时，他们努力工作、精益求精，非常重视家庭，感情也很稳定，希望为

色彩构成

家人创造更好的生活环境。灰色是实事求是的生活态度,思想丰富、通情达理、善解人意是这类人性格最明显的特征。

当然,概括地分类对于归纳人的性格,似乎有些过于简单,一个人喜欢的颜色常常是很丰富的,对色彩的明度和纯度的喜爱也不可一概而论。不过,大体了解一个人偏爱的色彩,对于了解他们的情感色彩是有所帮助的。 图4-23～图4-29所示的作品,均采用了两种及两种以上的色彩进行创作。

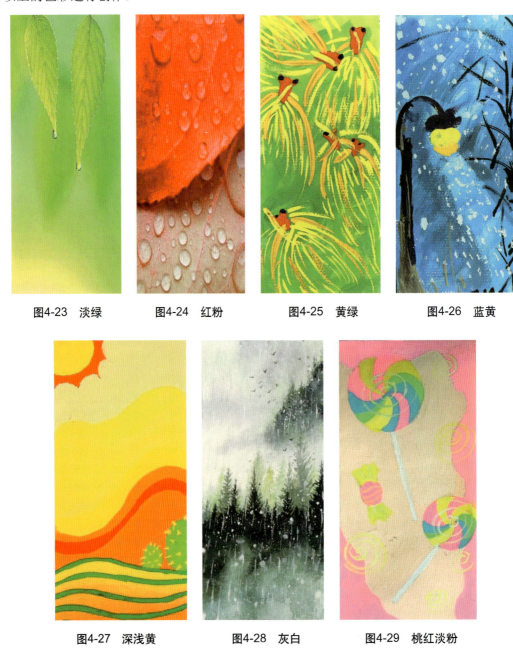

图4-23 淡绿　　图4-24 红粉　　图4-25 黄绿　　图4-26 蓝黄

图4-27 深浅黄　　图4-28 灰白　　图4-29 桃红淡粉

注释:色彩没有好坏之分,每一种色彩都是美的,都有它的个性和性格魅力,只要用得恰如其分就会风姿绰约。所以,人们在选择色彩上常常犹豫不决,因为难舍色彩发散的诱惑。

丁绍光的装饰画

丁绍光（1939.10—）生于陕西，祖籍山西运城。他的作品具有浓重的装饰风格和形式感，运用大量中国元素和中国的画面透视风格。图4-30和图4-31是他的相关作品。

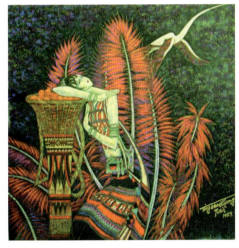

（a）装饰画

（b）构图框架

图4-30　装饰画及构图框架

注释：图4-30所示的作品中，画家大胆地运用了互补的前景色与背景色，使画面积极活泼。构图平衡严谨，整幅画给人的感觉非常惬意。

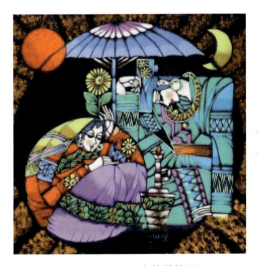

注释：如图4-31所示，色彩的语言如此丰富美妙，超越了语言的极限表达，更直观、更感性，也更理智。

图4-31　丁绍光的装饰画

色彩构成

本章详细描述了色彩的心理反应，色彩的错觉、幻觉，色彩的想象、联想、幻想。色彩有收缩和膨胀、前进和后退、冷与暖、轻与重之感。从视知觉—感受—联想—象征—意义诸多方面进行探讨研究，将每一种色彩都从个性、心理联想与象征意义方面进行深入剖析，为学习者的专业色彩设计做了全面的铺垫。

1. 用自己的生活经验简述色彩心理形成的过程。
2. 色彩的情感作用对专业设计的重要意义是什么？
3. 蓝色的象征意义有哪些？适合表现怎样的设计主题？

1. 根据色彩调和的理论以及本章所讲几种调和方法，完成色彩调和作业4张，图形尺寸为10cm×10cm。

要求：手绘，图形可抽象，可具象，符合色彩对比调和的理论，画面和谐统一，如图4-32所示。

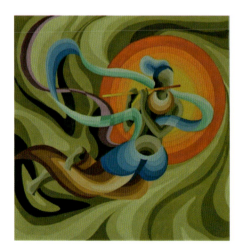

图4-32　色相调和

2. 依据色彩情感，完成以下作业（可用计算机完成），并附上100字的设计说明。
自拟题目，如：强烈的，舒缓的，焦躁的，宁静的；春、夏、秋、冬，苦、辣、酸、

甜,如图4-33所示。

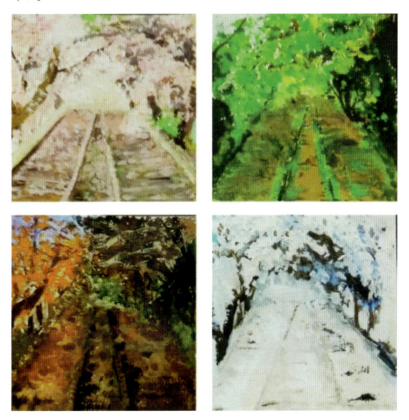

图4-33 色彩情感

第 5 章

色彩的归纳、组织与重构

色彩构成

学习要点及目标

1. 提高对色彩抽象概括的掌控能力。
2. 了解色彩分解重构的原理。
3. 获得驾驭色彩的能力。

本章导读

色彩的归纳、组织与重构是驾驭色彩的重要训练方式，同时也是色彩再创造的过程。对繁杂的色彩进行提炼概括，可使其特征更鲜明。归纳色彩训练可由简到繁、由浅入深，达到"少"而"精"的效果。在色彩变调与组织上，通过保留原作的色彩元素或造型元素进行新作品的色彩再创作，这种训练方式可以使学生把握色彩的精神内涵，在自然色彩的启示下，注重主观意识表现，使思维自由地翱翔在色彩的广阔天空里。

5.1 归纳色彩

以简化色彩力求画面的鲜明，将自然物象的色彩归纳为纯粹的构成体系，以求主体色彩的突出，归纳色彩力求以单纯、精练、概括的颜色表现出丰富的色彩效果，正如烦琐的事物会因综合思维归纳成简单。色彩归纳的特点就是在色彩的运用上摒弃一切"自然色"，把主观表达放在首位。面对自然物象而进行概括、提炼，带有较强的创新和主观意识。归纳后的色彩易记，人们由此可产生一系列的联想并形成印象。这种表现手法富有浪漫情趣，整体简洁。

色彩归纳不拘泥于客观自然形态的束缚，依据主观的观察分析，较理性地运用色彩理论对客观物象的色彩进行平面性归纳、夸张性归纳、解构性归纳、条理性归纳、设计性归纳，如图5-1和图5-2所示。

(a) 原图设计

(b) 色彩归纳

(c) 概括归纳

图5-1　色彩归纳效果

注释：自然界客观物体结构往往复杂而烦琐，在绘画表现上容易打乱主次，图5-1 (b)将复杂的色彩进行了归纳，图5-1 (c)将形与色彩同时提炼归纳，使其更具平面性。归纳的过程是减弱或摒弃可有可无的形体结构的琐碎细节，将重复、模糊、相似的形抽取出来，进

行归纳、简化，组织成简洁、统一、有序的平面样式。

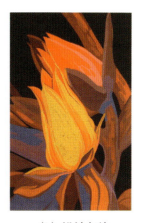

(a) 摄影图片　　　　　　(b) 设计归纳

图5-2　色彩归纳设计

注释：如图5-2所示，画面从线条的细微变化和颜色的渐变，表现出郁金香盛开的生命力。画面从原图变成色块，层次感和空间关系更为明显，色彩的简化给人遐想的空间。图5-2（b）保留了郁金香本身的精神状态，给人一种简单明了的视角传达。

5.1.1　简化

删繁就简是一个由繁到简、由浅入深的过程，是从原图片中抽取出物象的普遍性的本质的特征而形成简洁色彩关系。它与原图片达到了精神上的一致，也就是形似、气似、意似，用朴素、简洁、概括的艺术语言表达丰富的内涵。通过删繁就简，使主题更加鲜明。按照结构色彩原理和块面大小的原则，划分出不同的区域性色彩面积，使色彩的比例、面积、大小等合乎形式美的法则。删繁就简重视"自我表现"，对物象复杂细微的色彩关系、明暗关系采取减法。通过删繁就简，突出内在本质，产生一种单纯美、简洁美的效果，使画面净化、单纯、明了和高度精简升华。形象更生动，色彩更具有个性，但与原图有着割不断的"亲情"关系，增强视觉冲击力。牺牲局部色彩的变化，获得完整效果，用有限的颜色去表达丰富的色彩变化，如图5-3～图5-6所示。

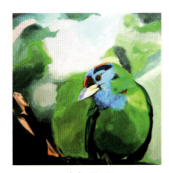
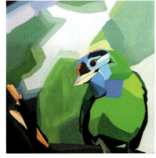
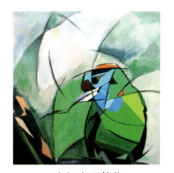

(a) 绘画　　　　　　　(b) 归纳　　　　　　　(c) 变形简化

图5-3　变形简化效果一（作者：盛文玲）

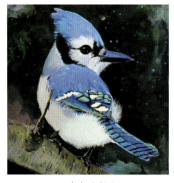 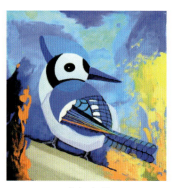 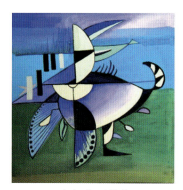

　　　　(a) 原图　　　　　　　　　(b) 归纳　　　　　　　　(c) 变形简化

图5-4　变形简化效果二（作者：刘冰冰）

注释：图5-3和图5-4所示作品通过造型与色彩的逐步提炼简化，使得画面具有了装饰性、趣味性。

 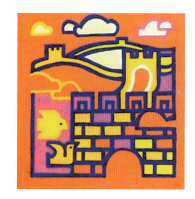

　　　　　　(a) 原图　　　　　　　　　　　　　(b) 装饰简化

图5-5　长城简化设计

注释：图5-5所示作品把长城的特点概括化，理想化。在装饰变形图（b）中，物象不受客观、时间、空间以及透视的束缚，浪漫主义的情调、理想化的形象、充满寓意的题材、象征性的艺术手段，使画面更加亮丽可人。

 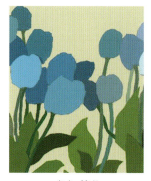

　　　　(a) 原画　　　　　　　　　(b) 简化　　　　　　　　(c) 剪影处理

图5-6　简化效果（作者：朱春雨）

注释：图5-6所示作品通过对创意的理性思考，经过对画面色彩和线条的一步步总结、一步步简化，使画面空间感增强。保留花的原有形态的同时，从具象到意象、从复杂到简单、从写实到抽象，表达出不同的艺术视角感受。

5.1.2 秩序化

自然表象极为丰富多彩，秩序化就是把自然中杂乱无章、散乱无序的东西归为条理，在保持自然内涵的情况下，通过整理、概括、变化、处理，使形的色彩具有装饰性。通过对造型的分解、重构的再创造，得到心灵的滋润和精神上的享受，如图5-7和图5-8所示。

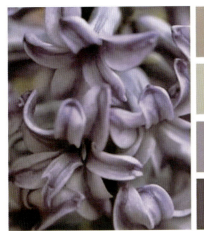

注释：自然界中的色彩是美丽的，我们可以将它分解、提炼成有秩序的色彩关系，然后应用在我们的设计中。

图5-7 提炼色彩

注释：图5-8所示的作品中，以湖面、山丘、树林和岩石的各种颜色为灵感依据，将画面分裂成几块大小不一的不规则图形，并以作品中出现较多的颜色作为裂纹颜色填充，构成两幅构图相同，但视觉感不同的画面。

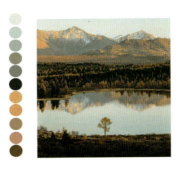
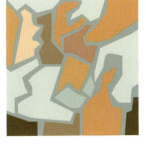
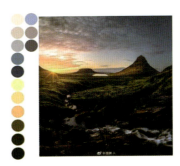
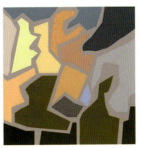

图5-8 提炼概括色彩（作者：张馨心）

5.1.3 平面化

平面化色彩处理的形式感很强，它抛开光色、明暗对物体立面的影响，把物体光色作平光、平面处理。淡化画面中的空间感、虚实感、肌理、质感等，可以打破比例关系，将丰富的色彩反复、交错、穿插、置换在画面中，使各色调既有变化中有统一，又有整体中有独立，形成一种纯粹的视觉趣味。平面化色彩处理把握画面主色调，抛弃透视关系，使画面具平面装饰效果，形成个性鲜明的艺术风格。高更、马蒂斯的作品就采用色彩平涂的形式，从单纯简洁中求丰富，以少胜多，具有强烈的色彩冲击力。平面化处理效果如图5-9～图5-16所示。

图5-9　平面化处理（作者：张钰晗）

注释：图5-9所示作品对物象进行了抽象阐述，保留其造型特点和色彩关系、面积比例关系及精神特征，用平面化的方法进行处理。

图5-10　色彩的简化处理（作者：周肖舒）

注释：图5-10所示作品中大胆、大气的用色，强烈的大块面色彩对比，使霸气横空而出。

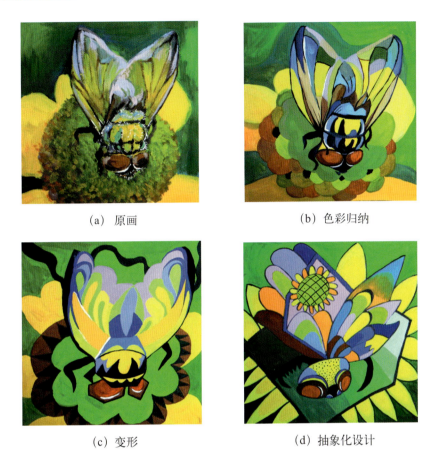

(a) 原画　　　　　　　　　(b) 色彩归纳

(c) 变形　　　　　　　　　(d) 抽象化设计

图5-11　平面化处理

注释：图5-11所示的作品由具体到抽象一步步地进行仔细刻画。对花朵和枝蔓进行了提炼概括，变换背景，使得植物造型特征与蝉形成对比。在概括提炼中，使用鲜明的颜色对比有利于空间感和层次感的表现。

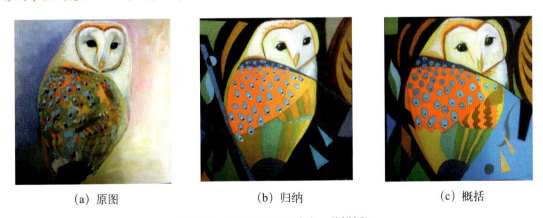

(a) 原图　　　　　　　(b) 归纳　　　　　　　(c) 概括

图5-12　平面化处理（作者：魏婵媛）

注释：图5-12所示作品中，猫头鹰由瘦到胖的变形，随着色彩逐渐鲜明有序，猫头鹰也显得越发可爱。

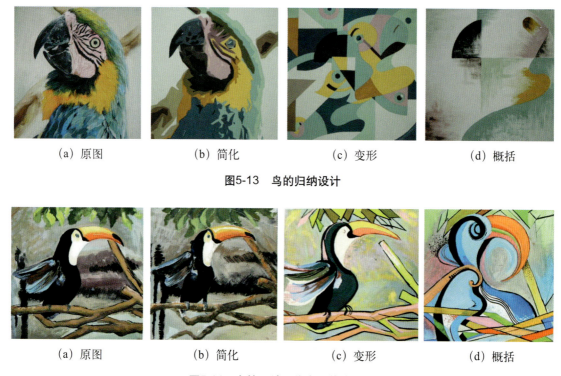

(a) 原图　　　　　(b) 简化　　　　　(c) 变形　　　　　(d) 概括

图5-13　鸟的归纳设计

(a) 原图　　　　　(b) 简化　　　　　(c) 变形　　　　　(d) 概括

图5-14　鸟的设计（作者：徐晓严）

注释：图5-13和图5-14所示作品中，作者通过对自然的观察，对鸟的描绘逐步提炼变形。大胆归纳的原色，不同的表现技法，逐步形成的装饰变形，画面的局部特写，近似色彩的反复使用，形成了独特的画面效果。

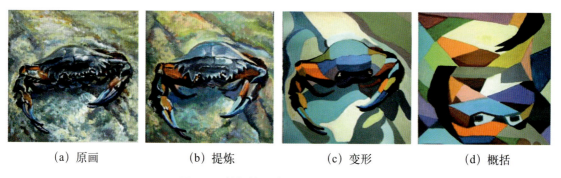

(a) 原画　　　　　(b) 提炼　　　　　(c) 变形　　　　　(d) 概括

图5-15　螃蟹的设计（作者：周伟丹）

注释：图5-15所示作品是螃蟹从写实到抽象的变化过程，每一步都画得精彩，在绘画技法和关系处理上也进行了诸多考虑。

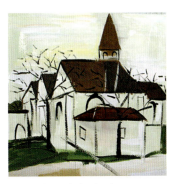
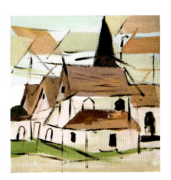

(a) 原画　　　　　　　　　(b) 变形　　　　　　　　　(c) 概括

图5-16　房屋的设计

注释：图5-16所示作品中将立体的房子简化变色，设计后的色彩更加简洁明快。

5.2　变调与限制色彩

5.2.1　变调与限色

画面整体设计风格的统一性的关键是造型元素的相近，色调不同却能保持神似。在变调与限制色彩设计中，要认真地去观察、了解、研究，可以表现不符合自然规律、非现实的题材，抓住其特点加以适度的夸张和强调，同时还要把一些东西舍弃掉，要注意"少"而"精"。

变调与限色多以平涂为主要用色手段，用几套颜色限定画面调式，具有装饰色彩的特点。套色设计要把握主体色、陪衬色、点缀色的秩序关系，如图5-17～图5-21所示。

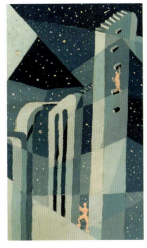

图5-17　变调（作者：黄昕烨）

注释：图5-17所示作品中，用冷暖不同的调子表现画面，会有不同的温度感。用明度对比的差异也可使得冷调子明朗、暖调子含蓄。

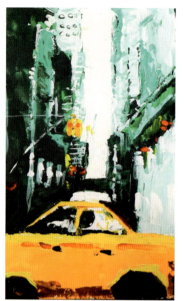 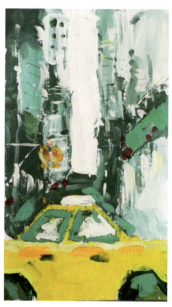

图5-18 变调（作者：刘志勇）

注释：图5-18所示作品中变化了色彩的明度，使得两幅作品出现不同的光感效果。

 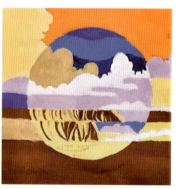

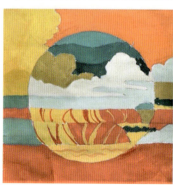 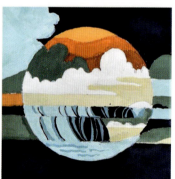

图5-19 变调（作者：于骁雅）

注释：图5-19所示作品中，作者大胆地将四幅图的色彩进行切换，使每一幅图的色调都焕然一新，给人不同的心境。

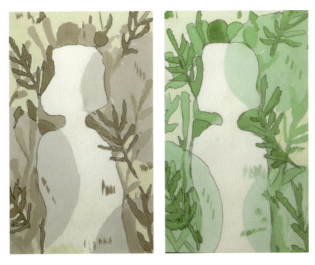

图5-20 变调(作者:宋龙)

注释:图5-20所示作品中,同样是清淡的色调,却给人不同的感受,好似春季的阴雨天气。

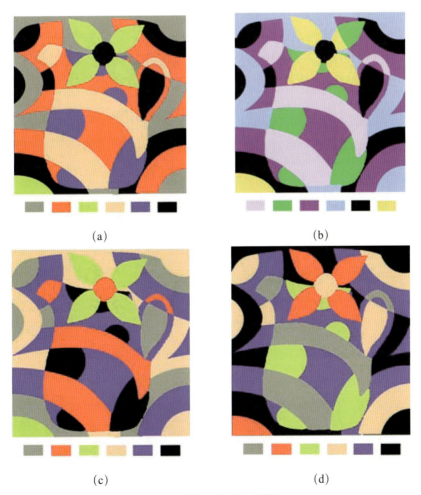

(a) (b)

(c) (d)

图5-21 变调(作者:张蕾)

注释：图5-21所示作品中用一系列不同的颜色，均匀分布于画面的各个区域，使画面和谐而稳定。这几幅图通过固定的六种颜色，表现了画面不同的色彩感觉。如图5-21（a）所示，红色为主色调，黑、灰等颜色做协调，使整幅画面呈现一种暖色调；如图5-21（c）所示，减少黑色面积，使画面明亮起来。

在色彩归纳的基础上，还可对画面用色进行不同程度的限制。限制色彩一般具有平涂的特点，具有较强的装饰性，是将色彩分解与重构的创造过程。在色彩解构过程中，我们提取原作中最本质特征的色彩组合成单元，按照一定的内在联系与逻辑重置、替代、构建，形成一个新的画面，如图5-22和图5-23所示。

 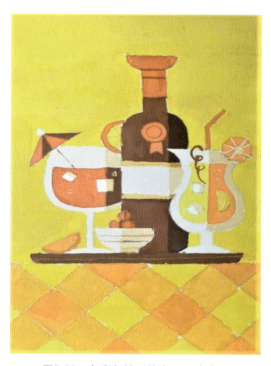

图5-22　元素分解重置（作者：李若璇）　　　　图5-23　色彩归纳（作者：于骁雅）

注释：图5-22所示作品以中国元素为主，包括府邸、荷花荷叶、流动的祥云，左边背景涂黑，右边背景留白，形成色彩对比。而图5-23所示作品用平涂的方法，将色彩归纳为简洁的画面。

5.2.2　色调的转换

1. 定形变调

变调指的是在原有画面的基础上，改变色彩基调与配色，使画面呈现新的色调关系。画面构图、造型保持不变的前提下，配以多种色彩方案系列设计。比如，在包装设计中，运用到色调变换，要求有多个方案以供选择。再比如，染织设计中的花形相同、色调不同的服装和装饰布料等。定形变调一般主要是改变其色相与冷暖关系，明度、纯度基本接近（见图5-24和图5-25）。此种方法多用于染织设计、服装设计、产品设计、包装设计等同品牌多方案、

多品种系列设计中。

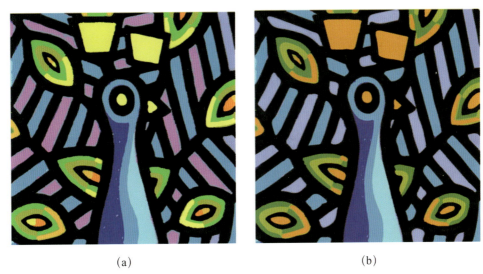

(a)　　　　　　　　　　　　(b)

图5-24　变调一（作者：曾湘云）

注释：如图5-24所示，明度和纯度改变不大，点缀色有所不同，会使其表现出活泼或稳重的画风。

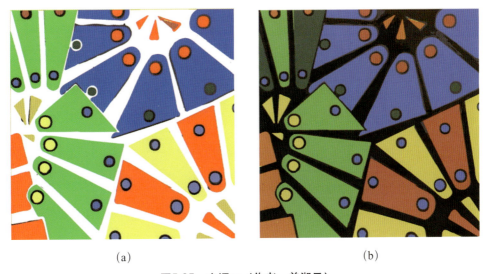

(a)　　　　　　　　　　　　(b)

图5-25　变调二（作者：曾湘云）

注释：如图5-25所示，明度和纯度的改变，会使其具有系列感。

2. 定色变调

定色变调就是指运用同一组色彩，在保持其明度、纯度、色相不变的前提下，通过改变色彩的面积、形态、位置、肌理等，形成新色调倾向，是实用设计中品牌同色彩、多品种的系列设计的方法之一，如图5-26～图5-31所示。

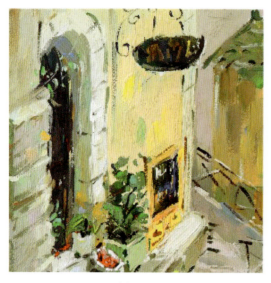 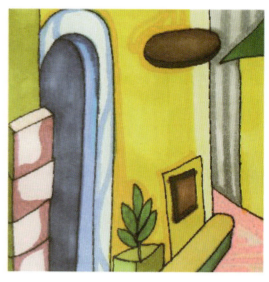

(a)原画　　　　　　　　　　　　　　(b)变调简化

图5-26　变调一（作者：夏盈）

注释：将绘画色彩转为设计色彩，既需要保留原图的精神内涵，又要制造出更强的视觉冲击力。

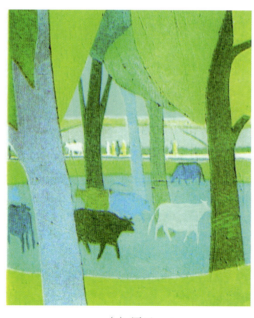 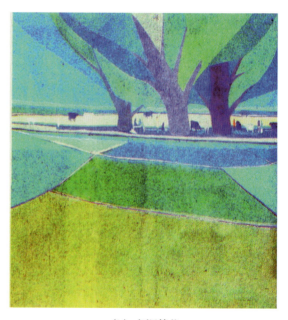

(a)原画　　　　　　　　　　　　　　(b)变调简化

图5-27　变调二

注释：如图5-27所示，简约而平面装饰化的造型处理，纯净与清爽的色彩关系，在平涂色块中用较细的线条对部分形象进行勾线的处理，使画面更具轻松、自然的视觉效果。

色彩的归纳、组织与重构 第5章

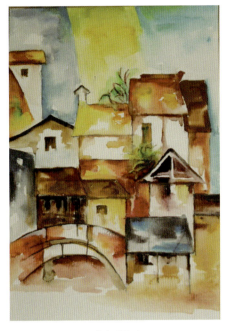
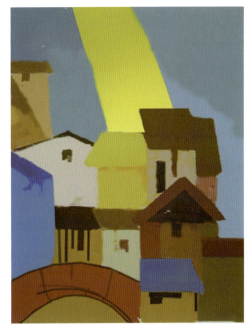

(a) 原画　　　　　　　　　　　　　　　(b) 变调简化

图5-28　原画简化一（作者：王嘉）

注释：如图5-28所示，同一幅构图作品用不同的绘画工具表现出来，会有不同的质感效果。水彩清新透明，水粉质感朴实。

(a) 原画　　　　　　　　　　　　　　　(b) 变调简化

图5-29　原画简化二（作者：曾湘云）

注释：图5-29（b）所示的变调简化作品使用了大面积黄色、紫色，还用少量其他颜色打破格局，让画面不会显得那么单调。对自然界中物体的采集重构不能被图片上的物体颜色、形状局限，要加入自己的想象力，创造出与众不同的色彩搭配。

图5-30 变调三(作者:李品一)

注释:如图5-30所示,仿佛一阵微风吹过,清香便会扑鼻而来。背景略带肌理,柔和的明度关系,使画面层次分明。作品注重对生活细节的描述,细致的绘画技巧、完美的明暗色调,充分表现出清新、恬静的境界。

图5-31 归纳简化

注释:如图5-31所示,简洁的造型、平整的色块与水平式的构图,展示了宁静的气氛。在这些静态的表达中,黄色块的透叠成为画面中的亮点。

5.3 色彩的采集重构

色彩的采集重构是指对采集素材的色彩进行分析、观察、学习的前提下,进行分解、组合、提取契合设计意图的结构及色彩进行再创造的构成手法。采集重构可将自然色、传统色、民间色、绘画色和设计色彩从总体需要展开取舍与合并。寻找自然色彩与设计色彩之间的精神依据,从历史、文化、生活中寻找两者的象征与含义、相似与关联性,根据色彩规律进行色彩的重构和再设计。仰韶文化的涡纹彩陶,就是当时劳动人民对黄河水奔腾气势的艺术概括。采集重构是从视觉到内心的延伸,形与色是精神的依托,没有了精神的躯体终会消亡。

5.3.1 自然物的采集重构

自然物的采集重构是一种保留自然肌理和质地的特殊构成方法。大自然是一切艺术创作的老师,是创造之根源。自然界中岱岳川崎、秋霜落叶、一花一叶、一草一木形态各异、色彩万千,到处蕴藏美的音符,任何一个微小的空间,都有其灿烂的延展。如果我们静下心来聆听自然的声音,观赏自然的斑斓色彩,用心与自然进行深层的交流,就会体会自然色彩的美妙。我们经常会采下一片秋叶夹在书中,留住它的美。对自然色彩的采集重构就是将瞬息万变的自然现象凝固于画面,形成新的艺术语言。这与颜色绘制的画面不同,人们观察着生活,从动物的羽毛中看到了纹样,从贝壳的闪亮中得到韵律,从海空、植物、万千气象中感受色彩。在花瓣与花叶中寻找灵感与创作角度,提取典型的色彩关系,大胆打散自然物体原来色彩、形象的组织结构,抓住色彩的意象的精神特征,在保持原来的色彩关系、面积比例关系下,进行分析、分解、提炼、重构,最终构成具有主观意念的抽象色彩画面效果,将自然融入诗的境界中,如图5-32～图5-40所示。

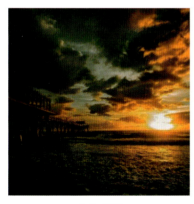 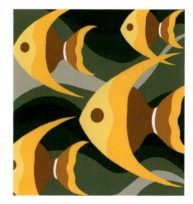

(a) 原图　　　　　　　　(b) 提取色块　　　　　　　　(c) 采集重构

图5-32　重构一(作者:石雨辰)

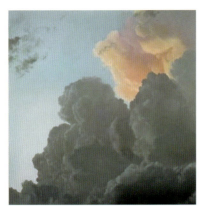 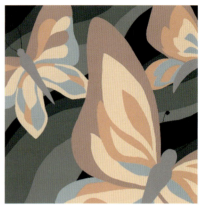

(a) 原图　　　　　　(b) 提取色块　　　　　　(c) 采集重构

图5-33　重构二（作者：石雨辰）

注释：如图5-32和图5-33所示，采集重构使我们得到自然的启迪，大自然的色彩丰富多彩，随便用一张照片就能记录下数个自然的美丽，然后我们可以将感受变成美丽的图案。

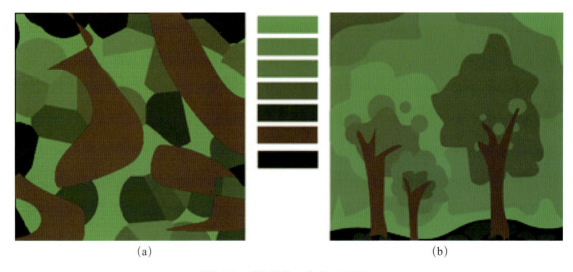

(a)　　　　　　　　　　　　　　　　(b)

图5-34　采集重构（作者：夏盈）

注释：图5-34中，（a）图是一张迷彩图案，迷彩是在自然作战中用来隐藏自己的最佳色彩。从迷彩中提取以绿色为主的颜色可以创造（b）图的树林。采集重构是一个不断激发创造的过程，将无关的颜色进行搭配重组，产生新的联系。

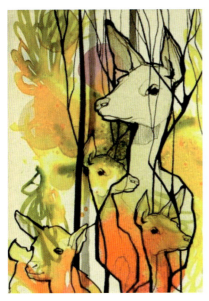
图5-35 自然色彩重构一

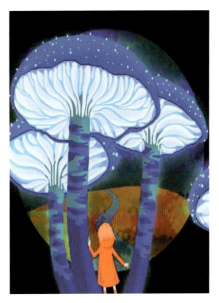
图5-36 自然色彩重构二（作者：武锐）

注释：如图5-35所示，重复的形象本身就带有一定的秩序感，平均分配的色彩使画面达到一种平衡，画面有一种纯洁、宁静的气氛。而图5-36所示的蓝色的蘑菇仿佛电灯，通体透亮耀眼。重复的图形使画面富于节奏感，一片暖色隐退到朦胧的背景中。作者采用间隔有序的线、错落有致的点构成了和谐的画面。

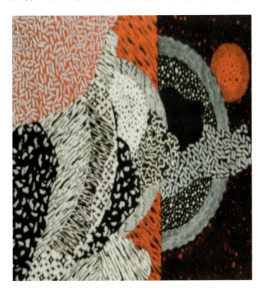
图5-37 自然材料采集重构一

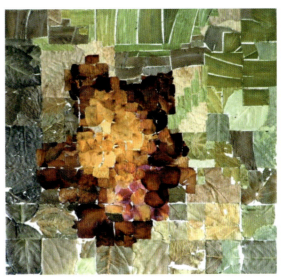
图5-38 自然植物采集重构二

注释：如图5-37和图5-38所示，采集自然界中的植物或生物的元素，按照其色彩关系安排色彩比例，将原有的结构色彩打散，分解成若干形，再把分解后的形按照新的规律重新组合，形成新的秩序，使图形焕发出新奇、和谐、梦幻般的感受。

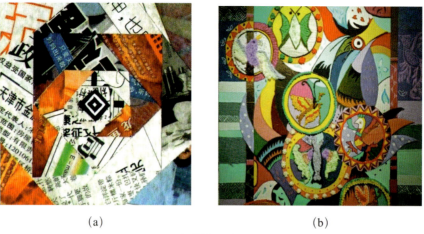

(a) (b)

图5-39 自然材料采集重构三

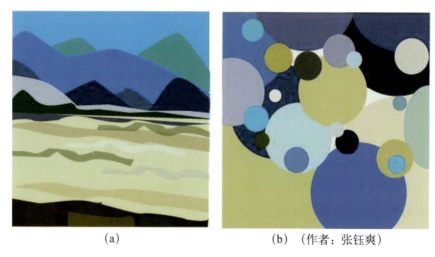

(a) (b) （作者：张钰爽）

图5-40 自然色彩的提取重构

注释：图5-40中，先将大自然的山水归纳为简洁形，再按自然色彩的比例组合成一幅抽象形画面，给人一种视觉冲击力。

5.3.2 采集重构的方法

1. 色彩提取

采集重构色彩时，首先对画面或者照片中的色彩进行提取、归纳，制成色块，然后把不成熟的灵感发展为成熟的构思。这一过程是不断取舍、不断修改和补充的过程，可以在重构色彩时最大限度地再现原型的色调。

2. 色彩转移

将采集和提取的色彩组织转移到设计对象（产品或图形）中，把自己对事物的印象和对真实形象的感受，通过主观的简化取舍，重新编排组织在画面里。

3. 色彩拓展

将事物与事物之间互为关联或看似不关联的因素并置起来,展开想象的翅膀。从自然或人文色彩中收集的色彩基调,经过打散、穿插,构成了丰富的色彩依据。设计的魅力在于对同样的事物产生不同的看法,从新的角度展示旧的事物,于司空见惯的缝隙中发现新的空间。通过不断地采集、提取的积累,重新组成一个全新的形象结构,如图5-41和图5-42所示。

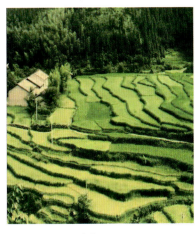 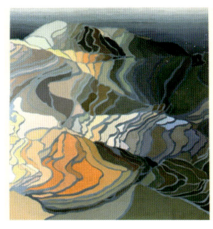

(a) 原图　　　　　　　　　　　　(b) 色彩拓展

图5-41　原图的色彩拓展(作者:郑瀚林)

注释:图5-41所示作品中,色彩的重构是对采集素材的色彩进行分析、概括、提取,从而得到契合设计意图的结构及色彩,可将原来复杂的图形概括为几何形,从色彩的总体需要展开取舍与合并。

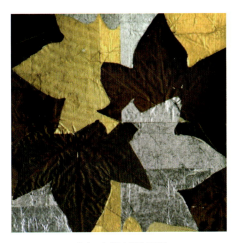

(a) 自然材料拼贴　　　　　　　　(b) 色彩转移与拓展

图5-42　色彩拓展

注释:图5-42(a)将自然树叶和纸张剪裁的树叶形态拼贴在一起,形成丰富的画面效果。图5-42(b)提取图5-42(a)的色彩和抽象纹路设计出具有现代感的图案。同样的颜色,不同的位置,面积大小不同,勾画出千变万化的画面。

4. 采集、归纳、重构

重构的意义是将原物象美的、新鲜的色彩元素注入新的结构体、新的环境中，使之产生新的生命。关注更多的应是抽象出来的色彩怎样与设计形式达成和谐，也就是说，重构时不但要考虑和体现原物象的色彩特征，更重要的是要看其设计作品的形态、结构、材质、风格、功能等是否与采集来的色彩相协调，如图5-43～图5-47所示。

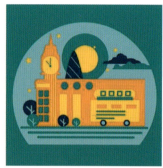

图5-43　采集重构（作者：胡渝晨）

注释：如图5-43所示，将自然界中的色彩分解、归纳，再按照设计者的意图进行重新设计。自然色彩的美感带给人们启示与灵感，采集绚丽的花叶的色彩重置在设计作品中，形已消逝，但色彩的灵魂却在另一处绽放。

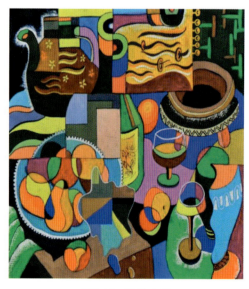

图5-44　装饰变形　　　　　　　　　图5-45　抽象表现（作者：毛渝宇）

注释：如图5-44和图5-45所示，设计既可以将简单的元素变得丰富，也可以将复杂的元素归于简单，正因为如此，才使人感觉设计的魅力无穷无尽。

色彩的归纳、组织与重构 第5章

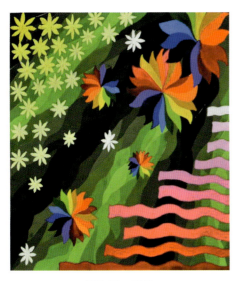
图5-46　重构

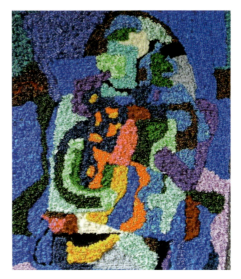
图5-47　材料重构

注释：图5-46所示作品中，将自然界的落花流水概念化地表现出来；而图5-47，则是利用毛线的刺绣组织色彩与构图，可触摸的质感更加亲切可人。

保罗·高更的色彩表现

保罗·高更（Paul Gauguin，1848—1903）是法国后期印象派代表画家，他的绘画追求东方绘画的线条和带有装饰性的明丽色彩。他把"自然人"理想化，为了更好地表达他对自然的热爱和歌颂，他采用了别人不敢用的构图与色彩。他用强烈而单纯的色彩、粗犷而奔放的笔触，再现了原始"自然人"的风土人情，具有一种特殊的装饰美感。他的构图直接而大胆，具有壁画的风格。保罗·高更运用了一种大胆的构图方式，跳出常规，富有新意，但又不失平衡感。图5-48~图5-50为保罗·高更的作品及构图，色彩感强烈而和谐。

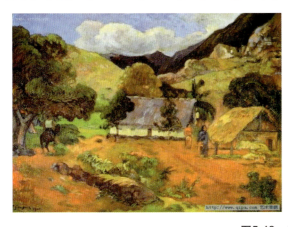

图5-48　田园

113

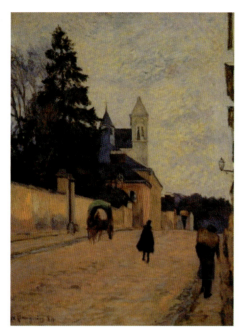

图5-49　街道

注释：图5-49所示作品大胆地应用了几条长直线来划分构图，富有激情，运用的色彩稳重而和谐。

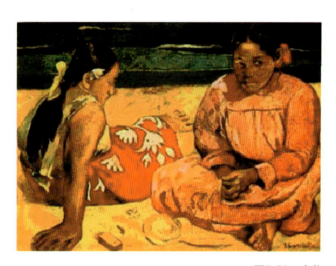

图5-50　人物

注释：图5-50所示作品是两个人物对坐聊天，构图简洁，色彩大胆明快，搭配协调。选取一些有较好色彩秩序的自然景观照片，对照片中的色彩关系（包括组成这些关系的颜色群的状态、面积、色量、组合关系等要素）进行视觉语言的解读，通过色的归纳、色的细化练习，进行理解、分析、归纳，使其变为具体的、平面的、单纯的色彩记录。

色彩的归纳、组织与重构　第5章

 本章小结

　　本章重点了解色彩的分解重构的原理，提高对色彩抽象概括的掌控能力和驾驭色彩的能力。色彩的采集重构设计取材于自然物象，设计根据创意和对物象的感受追求，通过对自然色彩的分解重构，展示艺术的形式美，采用夸张、变形、寓意、象征等艺术表达形式，进行非自然的再现设计。

 思考题

1. 观察秋天的自然色彩，简述黄色、橙色、褐色的含义与象征意义。
2. 找出自然色彩与设计色彩之间的秩序关系。
3. 设计色彩如何形成风格？要注意哪些因素？

 课题设计

1. 归纳色彩

　　选一张世界名画或摄影图片做色彩归纳依据，手绘不限色。作业尺寸为10cm×10cm，步骤图如图5-51所示。

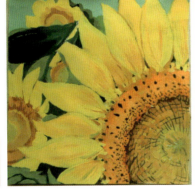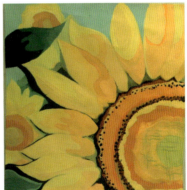

图5-51　色彩归纳

2. 限制色彩

　　用5～8种色彩完成限色作业。作业尺寸为10cm×10cm，如图5-52所示。

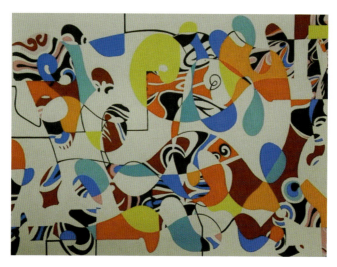

图5-52 套色设计

3. 采集重构

通过采集自然景物自身已经具备的有秩序的色彩关系，进行主观分解，在原基调色彩的基础上重新组织排列，从而构成创造性色彩效果。设计两张作品，尺寸为10cm×10cm。

附上100字的设计说明，包括对自然色彩或人工色彩采集重构的感悟、认识和色彩的综合表达。表现方法既可具象，也可抽象，如图5-53所示。

图5-53 重构

第6章

色彩在设计领域的应用

色彩构成

学习要点及目标

1. 让学生了解色彩在设计领域的重要作用。
2. 培养学生的设计思维，提高鉴赏力。
3. 将色彩知识带入设计之中，为专业设计打好基础。

本章导读

颜色是可以给人类带来不同情绪的美丽事物，人们会用用颜色区分相似的事物。

在设计中，颜色是抓住用户注意力的关键因素。人们在接触一项新事物时，颜色是最容易被记住的信息。颜色的设计往往和品牌息息相关。许多时候，人们是否购买一件商品，很大程度上取决于颜色。颜色对人们的心理，有非常重要的影响。

6.1 包装设计中的色彩应用

在商品包装设计的诸多因素中，色彩作为传情达意、表现商品特征的视觉设计因素，最具吸引力和感染力，是难以替代的传达信息的方式。色彩的传达性影响着商品包装的最终传达效果，色彩在视觉传达中有"先声夺人"的效果，又是最具美感的表现形式，易引起人的情感变化。不同的色彩能引起人们不同的视觉反应，从而引起不同的心理活动。例如，黑色、红色、橙色给人以重的感觉，所以笨重的物品一般采取浅色包装，会使人觉得轻巧、大方；分量轻的物品一般用浓重颜色的包装，给人以庄重、结实的感觉。色彩是商品包装设计中最有影响力的因素，人们习惯于将某种色彩与生活中有关的事物联系在一起，产生色彩的联想，象征是由联想经过概念的转换而形成的思维方式。例如，药品包装设计适合使用以白色为主的文字图案包装，表示干净、卫生，给人以镇静、镇定、止痛之感。化妆品包装设计宜于用中间色调的色彩，如米黄、乳白、粉红等，这种色彩设计会使人有一种高贵、典雅、富丽、质量上乘的感觉。在食品包装设计中，多适于用红色、黄色和橙色等，表示色香味美、加工精细，这种色彩能引起人们的食欲。将色彩的象征性与商品包装内容协调统一起来，正确地传递商品信息，通过色彩刺激，达到消费者购买行为的实现。

在商品色彩设计中，常常运用暖色调来表现食品（见图6-1和图6-2），因而食品的颜色大多以红、橙、黄等暖色调为主进行设计；儿童用品给人的感觉是热情、活泼，充满朝气，因而儿童用品也多用暖色调设计。而空调、冰箱、冷饮等商品大都用白色、蓝色等冷色调设计，使人感到冰凉、清爽。研究消费者的习惯和爱好以及国际、国内流行色的变化趋势，可以不断增强色彩的社会学和消费者心理学意识。

色彩在设计领域的应用　第6章

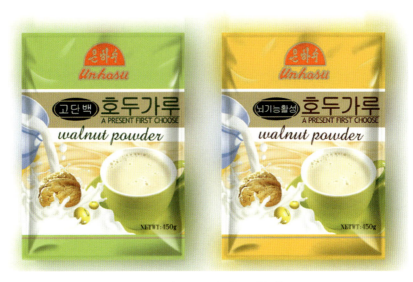

图6-1　食品用塑料袋系列包装

注释：图6-1是一组食品的包装设计，颜色搭配自然清新，以食品的写实照片为主要图案，充分体现出食品的香浓可口。

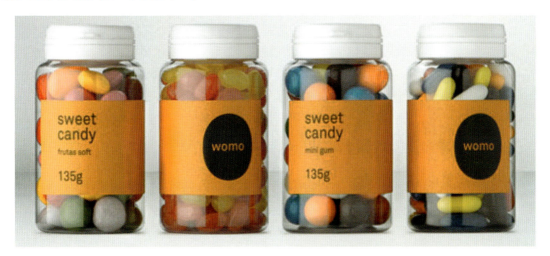

图6-2　食品用塑料瓶系列包装

注释：图6-2是一组糖果的塑料瓶包装设计，该系列包装采用透明塑料瓶包装，可以充分展现出内装物的色彩绚丽诱人，同时可以直接向受众展现出商品的高品质。外包装的瓶贴设计采用简单的文字设计，瓶贴的颜色也十分简单，旨在突出糖果的绚丽色彩。

一般来说，暖色、纯色、明色以及对比度强的色彩，使人感到清爽、活泼、愉快，利用色彩的这一特点进行包装设计，能够使人心情愉快地接受商品信息，如图6-3～图6-15所示。

色彩构成

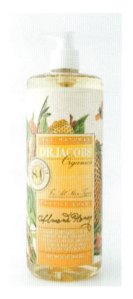
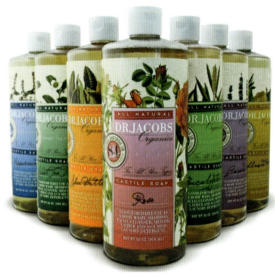

图6-3 饮料系列包装

注释： 图6-3是一组饮料包装设计，整个系列的包装设计风格统一，颜色高贵却不浓烈，整组颜色搭配得清新自然，配合复古风格的花茶插画，体现出浓浓的茶园风情，使消费者在品尝饮料的同时也可以多出一点儿遐想的空间。

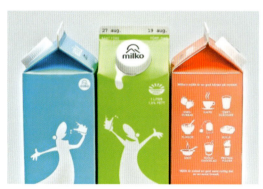
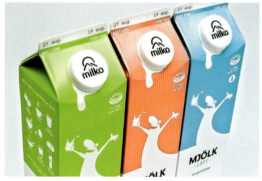

图6-4 牛奶系列包装

注释： 图6-4是一组牛奶包装，设计师以鲜亮的、饱和度极高的颜色做底色，利用卡通人物的剪影作为主体图形。该设计中最让人赞赏的是包装盒侧面的食用说明，设计师突破了传统的文字说明的形式，以简单的图标和文字相结合的方式向受众说明食用方法，而且很好地和主体图形搭配在一起。

色彩在设计领域的应用　第6章

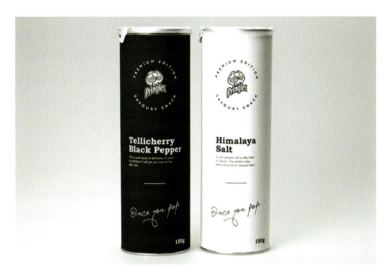

图6-5　薯片系列包装

注释： 图6-5是一组薯片的包装设计，设计师巧妙地利用图形的正负形关系和黑白色彩对比，将该组包装进行了精心的安排。当一组包装放在一起时，看起来风格既统一又迥然有别。

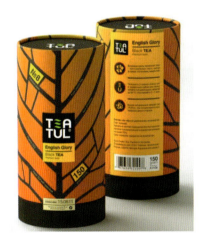 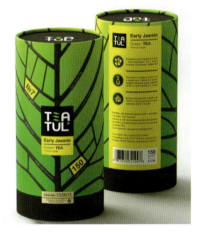

图6-6　茶叶系列包装

注释： 著名雕塑家罗丹曾经说过，这个世界不是缺少美，而是缺少发现美的眼睛。图6-6所示系列作品正是设计师对大自然美的一种表达。设计师将人们平时不注意的叶子的脉络与色彩作为包装设计的主题元素，通过疏与密、大与小的对比的排列，使该系列包装作品看起来具有震撼的视觉冲击力。

色彩构成

图6-7 适合商场摆放宣传的包装设计

注释：图6-7是一些供受众近距离接触阅读的包装设计，因为要方便顾客接收商品信息，所以其放置地点与货架的高度尺寸要符合人体的视觉习惯。主观营造一种与内容气氛相符的意境，捕捉特有的意念及瞬间的灵感，将设计师的感受、情感体验，通过联想、夸大、归纳、浓缩、提炼，转化为概念元素，设计师再通过视觉元素（色彩、文字、图形、材质等）将它表现出来。

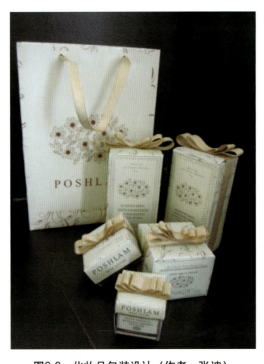

注释：图6-8所示的是化妆品包装设计，淡淡的色彩使其主体风格具有田园式的安宁，从而体现了产品自身品牌价值及精油系列的主旨。周身以高贵金色为主，附属丝带折花式处理使品牌独具魅力，从而在细节上吸引消费者。

图6-8 化妆品包装设计（作者：张迪）

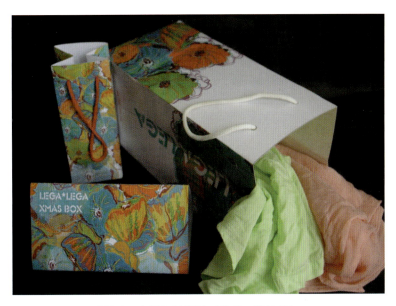

图6-9 女装包装设计（作者：陈诗施）

注释：图6-9所示是女装包装设计，包括手提袋、鞋盒、服装盒、服装吊牌和小礼品盒。以色彩炫丽的花朵为创作元素，怒放的花朵彰显生机，艳丽的撞色运用，使包装显得绚烂、明亮、清新、时尚。整套设计散发着清新、雅致、时尚的气息，给人春天般的感觉。色彩绚丽而独特，更加引人注目，更易获得时尚高雅的都市女性的青睐。

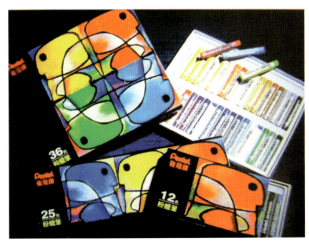

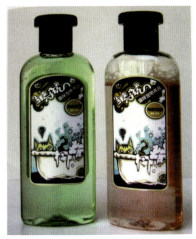

图6-10 蜡笔包装　　　　　　　　图6-11 洗浴液包装瓶的图形设计

注释：如图6-10所示，色彩丰富的包装设计会让孩子一眼就爱上它，它仿佛在催促你快点拿起笔，绘画那些美好生活。如图6-11所示，精美的洗浴液包装瓶配上有创意的图形设计，巧妙地衬托出一种惬意的生活态度。

色彩构成

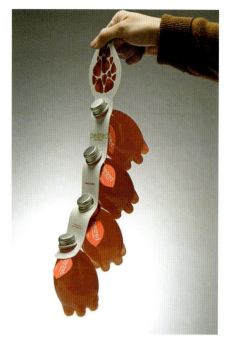
图6-12　系列包装

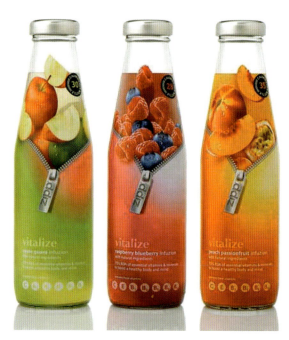
图6-13　饮料系列包装

注释：图6-12和图6-13所示为摄影图片，摄影图片的色彩表现对于摄影技术的要求很高，需要专业的商业摄影师完成，因此，设计师大多数情况下可以使用图像处理软件对普通图片进行适当创意，以使图片能够完美、精彩。作品采用柔和的色彩过渡，易使人们感受到饮料的细腻丝滑。

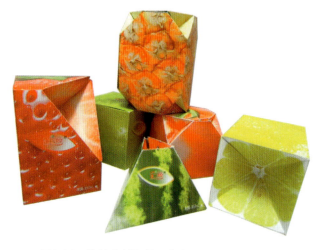
图6-14　饮料冲剂包装（作者：陈雨丝　高雅）

注释：图6-14所示的饮料冲剂包装选用相应的水果图形和色彩来表现，新颖、爽利。奇特的造型、鲜艳的色彩吊足了人们的胃口，使人们立刻就想要品尝一下它的口味。

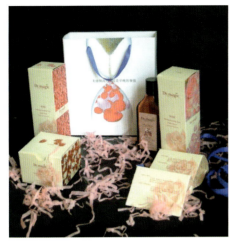

注释：图6-15所示包装设计拥有清丽的色彩、简洁的系列造型，优雅而唯美。

图6-15 色彩清丽的包装设计（作者：胡峥艳 侯雅晨）

6.2 平面设计中的色彩应用

平面设计是最为常见的广告形式，它用途广泛、快捷、醒目，并有较强的艺术性，是深受商家欢迎的广告方式之一。掌握它的构图与色彩关系是考验一个平面设计师是否称职的试金石。如图6-16～图6-28所示，这些是色彩在平面设计中的一些应用效果。

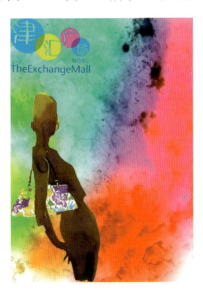

图6-16 灯箱海报（作者：倪慧）　　图6-17 灯杆旗设计（作者：倪慧）

注释：图6-16所示的这张海报设计大胆地采用鲜艳的对比色构成主调，表现年轻、前卫的主题，在不乏设计感的同时又带有高端时尚感。色彩迷幻，富含激情，与该场合不谋而合，极具现代感。

图6-17所示是一组灯杆旗的设计作品，设计风格富有张力，色彩给人以振奋的视觉感受，让受众在享受美的同时又产生年轻激扬的心情。

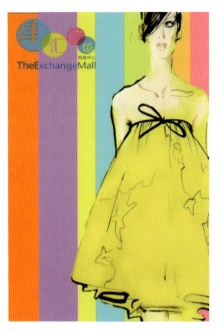
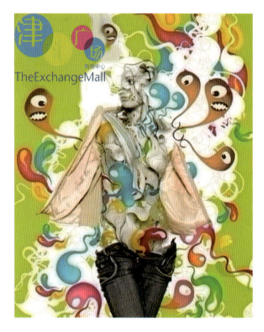

图6-18 灯箱（作者：倪慧）　　　　　图6-19 拉网展架（作者：倪慧）

注释：图6-18所示是一张灯箱设计作品，大胆的纯色对比使年轻个性的时尚主题风格更为突出，绚丽、奢华而又贴近生活。

图6-19所示是一张拉网展架的图片设计，年轻激扬是不变的主题，背景图案富含的张力呼之欲出，力量感十足。色彩明丽，变幻多样，为受众带来无尽的想象。

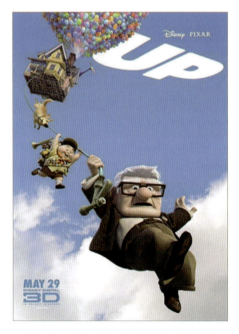

注释：如图6-20所示，整个画面中各个视觉元素呈弧线形"C"字结构，增加了画面的动感，使其生动活泼，富有趣味，同时引导读者的视线看向标题"UP"（该电影的题目）。画面中色彩简洁明亮，五颜六色的气球与蔚蓝的天空形成鲜明的对比，白色的"UP"十分抢眼。

图6-20 电影《飞屋环游记》海报设计

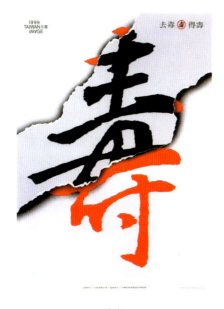

(a)　　　　　　　　　　　　　　　(b)

图6-21　招贴设计

注释：图6-21（a）中，将"寿"字和"毒"字巧妙地结合在一起，"寿"字用红色表现，象征生命、正义；"毒"字用黑色来表现，象征死亡和阴森。红黑两色很好地诠释了去"毒"添"寿"的寓意。

图6-21（b）所示主题为保护儿童，用温暖的橙色是非常合适的。同时，用发光的白色表现母亲抱着婴儿，像纯洁的天使一样美丽。

注释：图6-22的构图疏密有致，注重留白，用分割表现秩序美，色彩主要以蓝黑为基调，稳重、统一，使画面整体有序。

图6-22　版式设计

图6-23　折页设计

注释： 如图6-23所示，奇特的造型与绚丽的色彩组成了新颖的折页设计，像一张精致的贺卡，又散发花一样的芳香，突出设计者的巧妙构思和别出心裁的设计。

图6-24　招贴设计（作者：曹诗云）

注释： 如图6-24所示，古代与现代相融合的主题碰撞出了别样的火花。作为背景的风景画采用了年轻人喜爱的迷幻潮流色彩，紫色与蓝色的搭配很好地诠释了神话题材。背景中间穿插着一些红色枸杞的形象，更加明确这是一个枸杞品牌，人物采用白色来突出仙女的轻盈。整个海报在设计形式上潮流时尚，既符合现代时尚潮流，又体现了枸杞的古老与神奇。

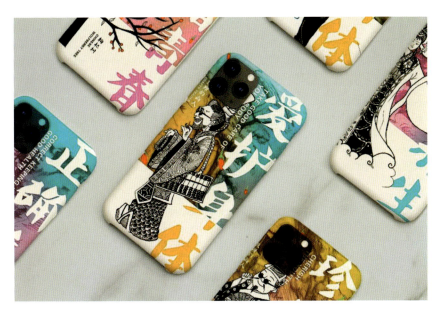

图6-25 手机壳设计(作者:曹诗云)

注释:图6-25所示的手机壳是采用海报的一部分进行设计的,白色与多色的跳跃、穿插使其看起来时尚炫酷,很有时代感。

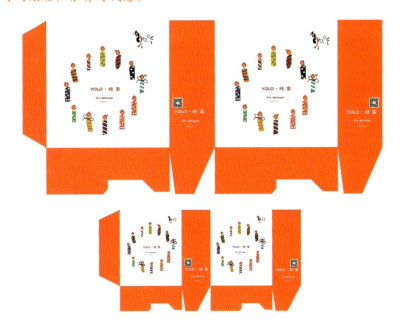

图6-26 手提袋设计(作者:赵杰)

注释:如图6-26所示,糖果手提袋设计采用红色的边框,彩色的小糖块环绕标志,甜甜的味道充满诱惑,彰显现代设计风范。

色彩构成

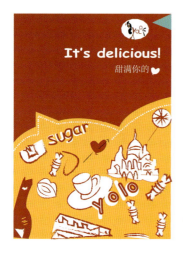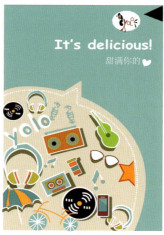

图6-27　招贴设计（作者：赵杰）

注释：如图6-27所示，三张招贴设计分别展示了生活·旅行、生活·音乐、生活·派对的轻松场景，恬淡的色彩搭配，既显示了休闲的惬意，又描绘了生活的甜蜜。

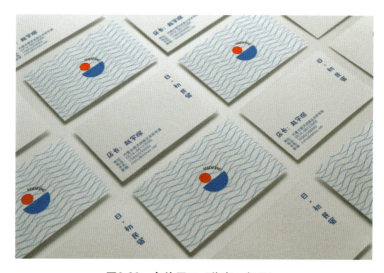

图6-28　名片展示（作者：赵晶）

注释：图6-28所示的名片设计风格简约大方，给人一种干净的感觉。品牌Logo作为主体，让人一目了然。

6.3　室内设计中的色彩应用

在室内设计中，色彩的搭配是成败的关键。室内设计的色彩应有主调和辅助色彩，风格与气氛都会通过主调来呈现，从而达到赏心悦目的视觉效果。主调的选择是一个决定性的步骤，因此，色彩的选择和搭配要与室内的环境相互融合。设计色彩要体现主题风格，例如，是选择典雅、舒适，还是选择华丽、明快，或者简约、时尚。图6-29～图6-34是多个室内

设计的效果。

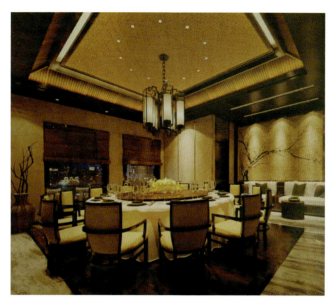

图6-29　包间设计

注释：图6-29所示包间设计的整体风格偏向中式的咖啡色调，庄重、高雅，人们可以想象贵客纷纷而至的场景。

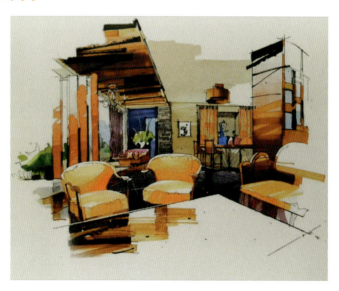

图6-30　餐厅设计

注释：图6-30所示是简约风格的餐厅设计。空间紧凑，给人一种随意与简单的状态。由于现代生活节奏加快，社会关系也错综复杂，因此，人们希望自己生活的环境简单轻松一些。

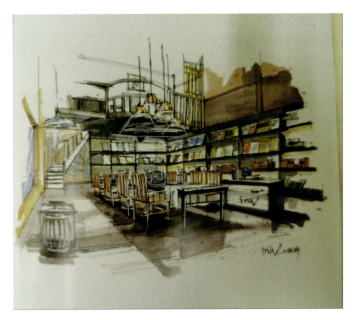

图6-31　办公环境设计

注释： 如图6-31所示，办公环境一般多采用灰色作为主色调，搭配白色与黑色，整体统一而不失节奏感，这样会显得工作作风干练、聚气。

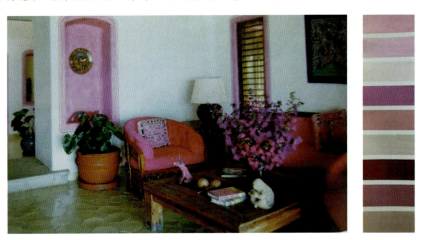

图6-32　室内设计

注释： 如图6-32所示，现代室内设计力求简洁、舒适、表现个性，浓烈的玫瑰色甜美而富有诗意，丰富了空间的美感，而且一眼就能感觉到女主人的浪漫情怀。色彩能够满足人们的表现感。

色彩在设计领域的应用　第6章

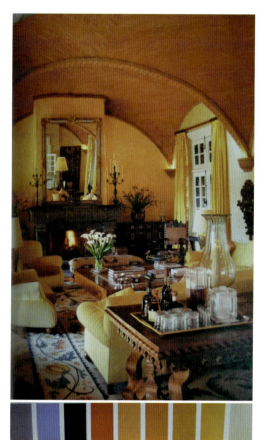

注释：随着各种设计风格之间的融合借鉴，设计风格也不再单调，古典主义的内涵已经变得十分宽泛。图6-33所示的色彩好像文艺复兴时期的油画，色调单纯而富于变化。

图6-33　古典风格的室内设计

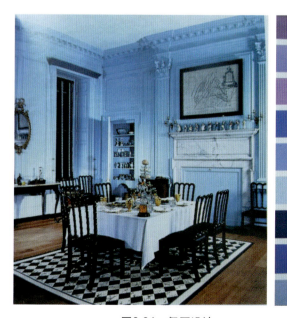

注释：喜欢偏冷色的人有时会将自己的房间设计得清爽、冷淡。图6-34所示的是餐厅的设计，平静的蓝色，理智而不失浪漫。

图6-34　餐厅设计

6.4 服装设计中的色彩应用

色彩同样是服装设计的灵魂,它影响着服装的实用价值,提高了服装设计的审美价值。由于人们对色彩偏爱的共性和个性,使得服装设计的色彩语言更加丰富多彩,如图6-35～图6-38所示。

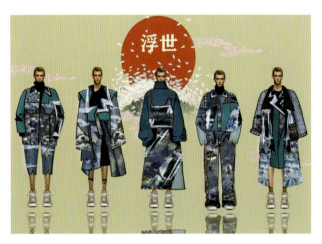

图6-35 男装设计(作者:王晨)

注释:图6-35所示是时尚与各民族风格的结合。具有代表性的传统青花色是设计师常借用的素材,而蓝色使人们联想到蓝天白云的画风与海洋的宏伟宽广,加之艺术形式美感,使得这幅系列设计中的人物霸气十足。

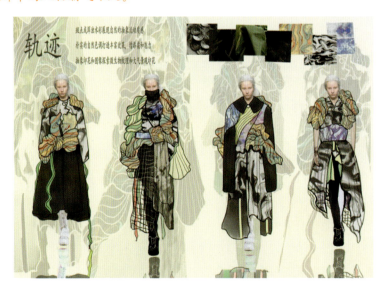

图6-36 女装设计(作者:王娟娟)

注释:如图6-36所示,现代服装设计更加注重色彩的心理反应。色彩鲜艳的围巾配饰飘在黑、白、灰之上,点缀、装饰、提亮了服装,使这组系列设计显得华丽、大气、超凡脱俗。

图6-37　女装设计（作者：戴润曾）

注释：如图6-37所示，银灰色为主调的服装设计，色彩高雅，色调统一协调；宝石蓝色的应用使这款系列设计闪闪发光，起到了调动情感的作用。

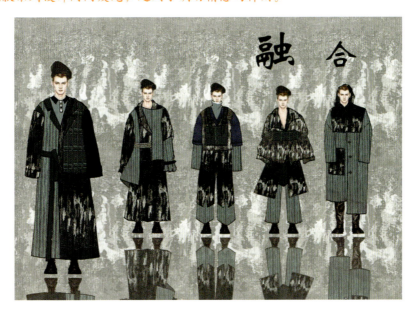

图6-38　男装设计（作者：吕莹莹）

注释：如图6-38所示，此系列服装设计具有很强的民族服饰特色，灰色与深蓝色为主色，形象生动，彰显个性。悠久的民族文化是设计师创作的源泉。

色彩构成

儿童食品系列包装的设计与配色

图6-39～图6-41所示为儿童食品系列包装。首先，儿童食品给人一种香甜、有活力的感觉，所以在色彩上选用了鲜艳、亮丽的颜色；其次，该系列包装在统一色彩基调的同时，包装的元素和造型也都由儿童的积木玩具的原理改变而成，充分体现了节约、环保和再利用的理念。

(a)　　　　　　　　　　　　　　(b)

图6-39　拼插式包装及结构

(a)　　　　　　　　　　　　　　(b)

图6-40　拼插式系列包装

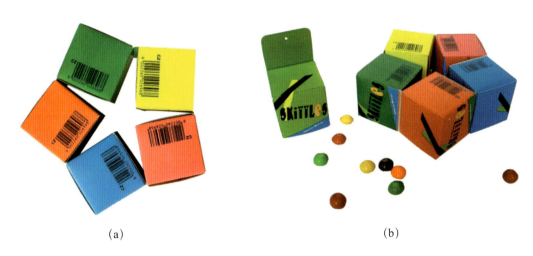

图6-41　包装组合

儿童食品系列包装主要分为下列几类。

饼干类：根据饼干的形状和积木的原理，设计出拼插式包装，色彩上采用鲜艳的颜色，起到吸引儿童注意力的作用。该包装的优点在于当食品食用完后，包装可以保留下来，像积木一样拼插，在享受零食的同时还可以锻炼儿童的动手、动脑能力，如图6-42所示。

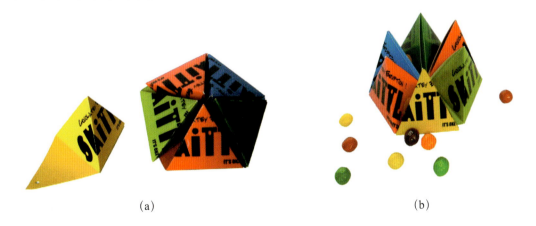

图6-42　三角形包装组合

糖果类：糖果本身色彩鲜艳，因此该产品包装色彩绚丽，每个小包装可以单独使用，在积累到一定数量时，可以将小包装互相拼插、任意组合，以此来增强儿童的动手能力，如图6-43所示。

点心盒：该包装可以盛放各种食品，将它设计成上下两种色彩，使之与其他几组包装形成系列，如图6-44所示。

色彩构成

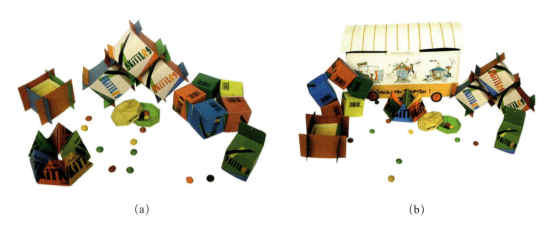

(a)　　　　　　　　　　　　　　　(b)

图6-43　儿童食品系列包装

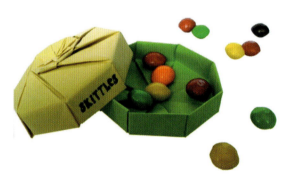

图6-44　点心盒包装

儿童食品系列包装由拼插式包装、正方形包装、三角形包装、点心盒和整体大包装五种形式构成，包装的色彩、形式给人鲜艳、活泼的感觉。

总结：在产品包装设计的过程中，需要结合产品的特性，以更加新颖、实用的方式对其进行设计。让产品包装在保护产品、有利运输的基本前提下，增加一些实用、装饰的作用。良好的包装往往能刺激消费者的购买欲望，直接促进产品销售。

本章意在使学习者了解并熟练应用各种不同类型的设计的色彩运用，通过各种不同类型优秀案例的赏析，增加学习者的学习兴趣，了解并掌握色彩设计的要领。

1. 选择一张应用设计，找出其采用了哪些色彩构成的表现形式。

2. 应用设计包括哪些？各自之间有什么区别？
3. 招贴的色彩设计需要注意哪些问题？

运用色彩构成的设计原理设计一张社团招聘广告，尺寸不限。

附录

优秀作品欣赏

附图1～附图11是学生们的优秀作品。

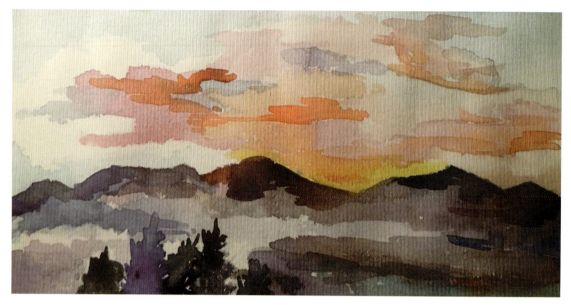

附图1 《彩云》（作者：叶灿）

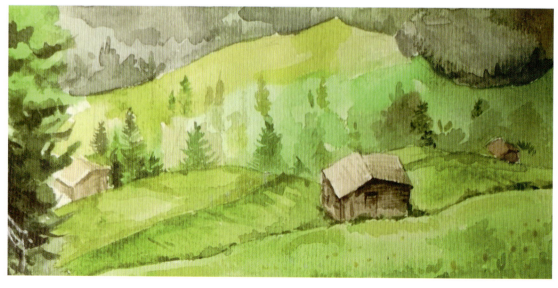

附图2 《幽静》（作者：叶灿）

优秀作品欣赏 附录

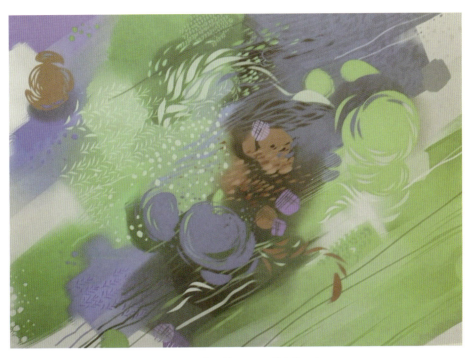

附图3 《草原的风》（学生作品）

附图4 《蒲公英》（学生作品）

附图5 《锦上添花》（学生作品）

附图6 《童年》（学生作品）

附图7 《希望》（学生作品）

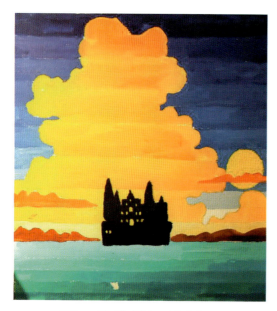
附图8 《色彩对比》（学生作品）

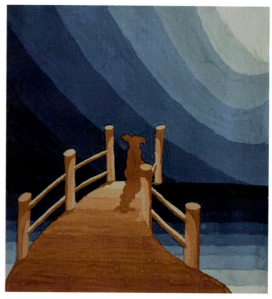
附图9 《推移》（学生作品）

优秀作品欣赏 **附录**

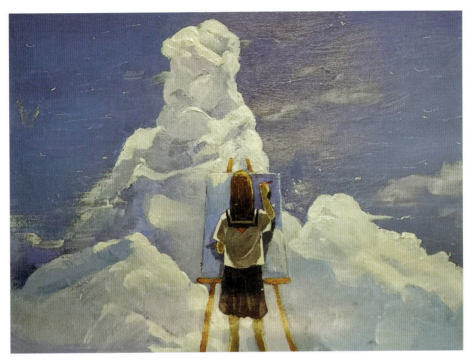

附图10 《白的折射》（作者：李品一）

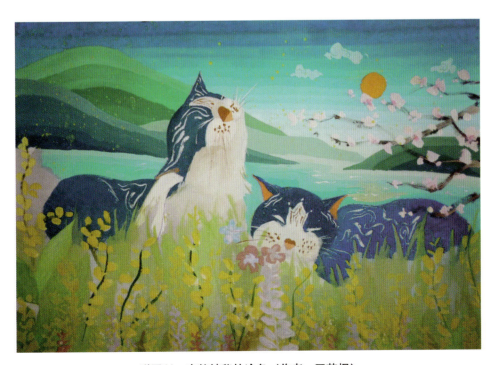

附图11 安静神秘的冷色（作者：王芝煜）

145

参 考 文 献

[1] 约翰内斯·伊顿. 色彩的主观经验与客观原理[M]. 上海：上海人民美术出版社，1985.
[2] 张立. 包装设计[M]. 北京：中国纺织出版社，2011.
[3] 于国瑞. 色彩构成[M]. 3版. 北京：清华大学出版社，2019.
[4] 刘素平. 色彩构成[M]. 武汉：华中科技大学出版社，2018.
[5] 梁明，李力. 电影色彩学[M]. 北京：北京大学出版社，2008.
[6] 肖英隽. 装饰画设计[M]. 北京：人民美术出版社，2010.
[7] 汪臻，陈晓宇. 设计色彩[M]. 北京：清华大学出版社，2013.
[8] 刘真，蒋继旺，金杨. 印刷色彩学[M]. 北京：化学工业出版社，2007.
[9] 史晓楠. 艺术设计必修课：色彩构成[M]. 北京：化学工业出版社，2021.
[10] 赵佳，徐冰. 色彩构成[M]. 北京：化学工业出版社，2017.